世界名畫家全集

雷諾瓦

何政廣◉主編

藝術家出版社

歌頌人體美畫家

雷諾瓦
RENOIR

何政廣◉主編

藝術家出版社

目　錄

前言

　　印象派的巨匠，雷諾瓦（Pierre-Auguste Renoir 1841－1919）是世界上極具人氣的畫家之一。

　　卓越造型力與豐富色彩感覺兼備的雷諾瓦，描繪的對象，始終關注於人間形像。玫瑰色臉頰的少女、珍珠色輝映而官能感十足的裸婦、表情天真無邪的兒童等，都是雷諾瓦的人物畫所表現的特徵。洋溢著生命的喜悅，不惜以富麗的色彩歌頌畫中女性的柔美幸福，雷諾瓦繪畫的魅力至今持續風靡無數的欣賞者。

　　雷諾瓦出生於法國著名的瓷器產地里摩日的一個裁縫家庭。青少年時他因聲音很美而被選爲教堂聖歌隊的一員，音樂老師想培養他爲聲樂家。但雙親以商業現實的觀點，要他去學畫陶瓷，十三歲時他便去畫瓷器上的花與人物。很多評論家認爲，雷諾瓦後來走向畫家之路，在色彩上表現出晶瑩透明的手法，便是得自少年時代的陶瓷畫體驗。

　　雷諾瓦二十一歲進美術學院學畫。受過高爾培影響，一八七四年參加第一屆印象派畫展，一八七八年轉向官方沙龍。晚年患風濕病，以手縛畫筆坐在輪椅上作畫，努力不懈的創作毅力和精神，令人敬佩。

　　法國美術史家公認在法國印象派畫家中，莫内和薛斯利是「水的畫家」，塞尚和畢沙羅是「大地的畫家」，雷諾瓦和特嘉則是「人物風俗畫家」。特嘉是以非情、保留距離感的手法去作人間觀察。而雷諾瓦卻是與對象相融合同化，使得畫出的人間像更添增讚美與陶醉的幅度。

　　工匠、藝術家、詩人是雷諾瓦藝術生涯的三階段。他後期以田園牧歌方式描繪女性，有如在自我的人生樂園裡，追求美麗動人的詩篇。雷諾瓦畫中的豐滿女性，體態嫵媚，臉孔秀麗加上幻想般的眼神，豪華甜美的色彩，予人一種滿足感。揉和世俗的欲望與詩的夢想，使他的繪畫充滿獨特的生命力與鮮活的氣氛。

寫於藝術家雜誌社

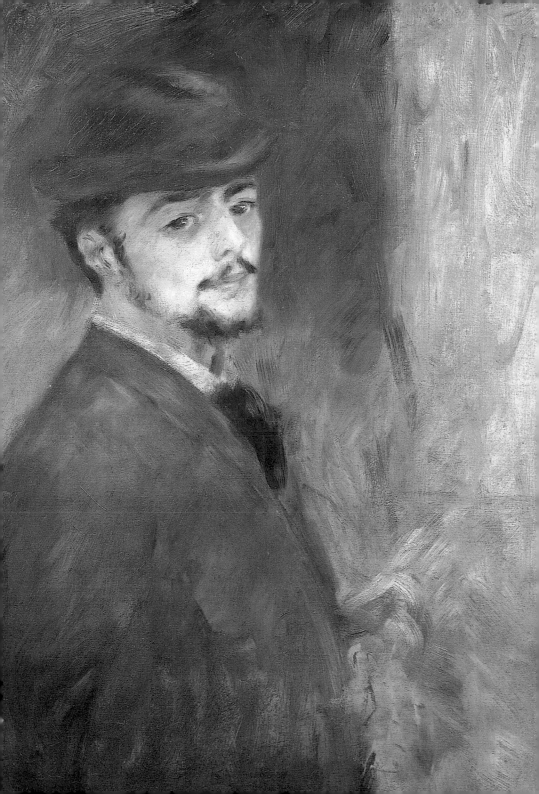

雷諾瓦的生涯與藝術

　　皮耶・奧古斯特・雷諾瓦（Pierre-Auguste Renoir）的作品，總教人想起溫暖、鮮明、迷人的夢般世界。不論是豐腴的女人、天真的孩童，陽光照耀下的浴女胴體，閃爍在光與色中的大地景色，或者畫家筆下所記錄的當時巴黎人日常生活，那些充滿歡樂、舉止優雅的男男女女。

　　他和印象派的畫家們一起成長，也一起開花結果，更維持了良好友誼，如莫內、薛斯利、卡伊波德、莫里索等。不過，直至今日，仍有人在懷疑他究竟是不是真正的印象派畫家。

　　有人說，雷諾瓦是十八世紀大畫家布欣、佛拉哥納爾在十九世紀的投胎轉世。雷諾瓦的確始終激賞二人的作品，他崇拜德拉克洛瓦，也受到馬奈的啓發，又曾是高爾培寫實主義的忠實信徒。後來他逐漸遠離印象派，又經過自覺式的古典作風，不過，直到晚年高峯期的裸女畫詮釋及嘗試的雕刻作品，他永遠都是偉大的法國畫家，快樂的象徵者。

　　從四十八歲起就飽受風濕病痛折磨的雷諾瓦，晚年時以一個殘廢、孤獨、不屈服反而更有活力心靈的老人，在藝術史上寫下傳奇的一頁，也將他獨特、全然釋放，完全個人的繪畫風格昂然帶入了二十世紀。

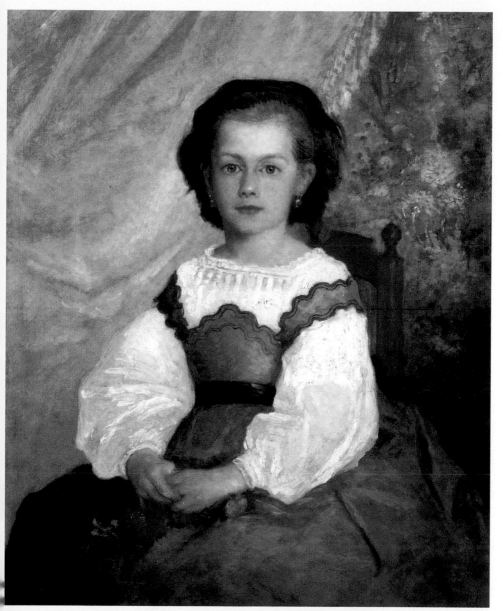

羅美尼‧拉寇　1864年　油畫畫布　81×65cm　美國克里夫蘭美術館藏

春天的花朵　1864年　油畫畫布　130×98cm　德國漢堡私人藏
安東尼伯母的旅館　1866年　油畫畫布　194×130cm　斯德歌爾摩國立美術館藏（右頁圖）

13

春天的花束　1866年　油畫畫布　104×80.5cm　美國哈佛大學佛格美術館藏

龐帝阿　1867年　油畫畫布　60×98cm　洛杉磯諾頓　西蒙基金會藏

紮根的年代

　　一八四一年，雷諾瓦生於法國里摩日（Limoges），父親蘭納德・雷諾瓦（Léonard Renoir）是位爲生活掙扎的裁縫師，爲了一試運氣，全家在雷諾瓦三歲那年搬到巴黎。

　　由於里摩日的瓷器一向代表了成功與地位，一八五四年，一心想成爲藝術家，十三歲、棕髮、瘦長的雷諾瓦，在父母認爲最理想的安置下，進入一家瓷器工廠，在白色杯盤上畫花，開始了他的「藝術」生命。四年的學徒生涯，使他能以細緻的筆觸，準確的使用毛筆，從簡單的花卉到複雜的人像，奠下日後的繪畫基礎。

　　雷諾瓦經常溜到離工廠不遠的羅浮宮，有一天，利用午餐休息時間，他看到十六世紀雕刻家古戎的作品〈無罪者的

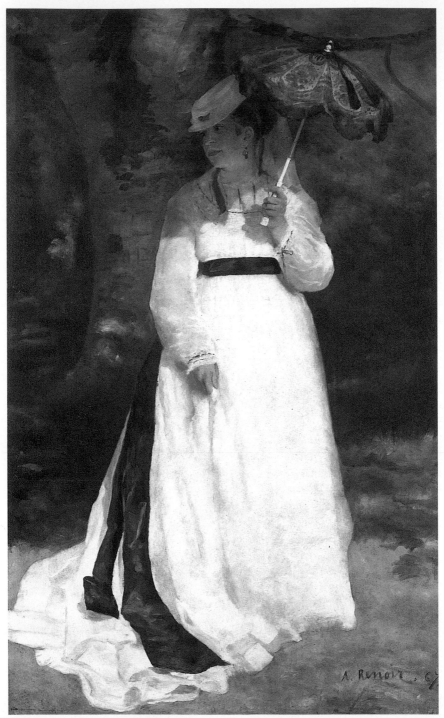

莉絲畫像　1867年　油畫畫布　184×185cm　德國埃森福克旺美術館藏

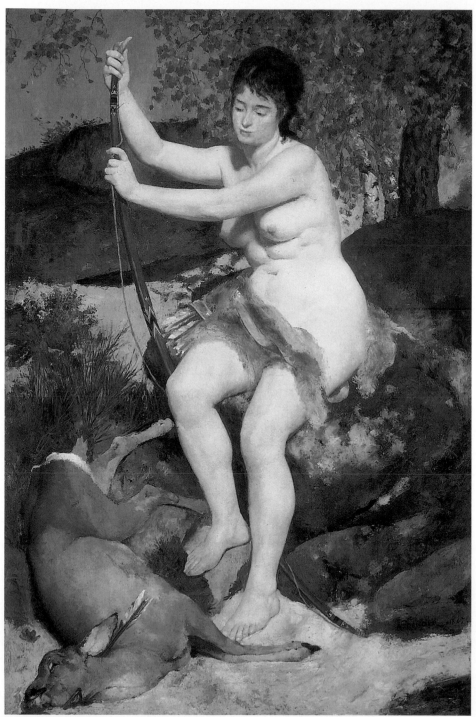

狩獵的戴安娜　1867年　油畫畫布　196×130cm　華盛頓國立美術館藏

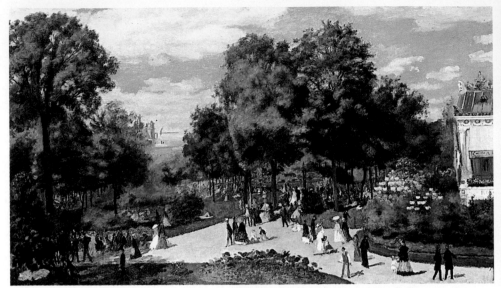

巴黎世界博覽會中的香榭麗舍　1867年　油畫畫布　76.5×130.2cm　私人收藏
薛斯利與妻子　1868年　油畫畫布　105×75cm　德國科隆渥那夫一瑞查茲博物館藏（右頁圖）

噴泉〉，他慢慢地繞著、走著、看著，可以感覺到其堅實的
造型、肌理的紋路。十七歲的他，更能感覺自己與過去高貴
宮庭藝術家之間，一種說不出來特別的親密感。

　　當現代工業設計打敗了完全靠人工的手工藝之後，瓷器
工廠被迫關門。為了生活，雷諾瓦先後畫過扇子，模倣羅浮
宮裡華鐸、布欣、佛拉哥納爾的作品；又找到一家專門替傳
教士提供手繪簾幕的工廠工作，以便替各地傳教士的熱帶小
屋，添加一些具有模擬教堂內部設計彩色玻璃的感覺。雖然
有好長一段時期，他幾乎以為自己不可能成為真正的畫家，
而十七歲到二十一歲間的雷諾瓦，事實上已經替日後的成熟
藝術，點燃起另一絲光亮，有人甚至以為他是「晚生了一百
年的十八世紀偉大畫家」。

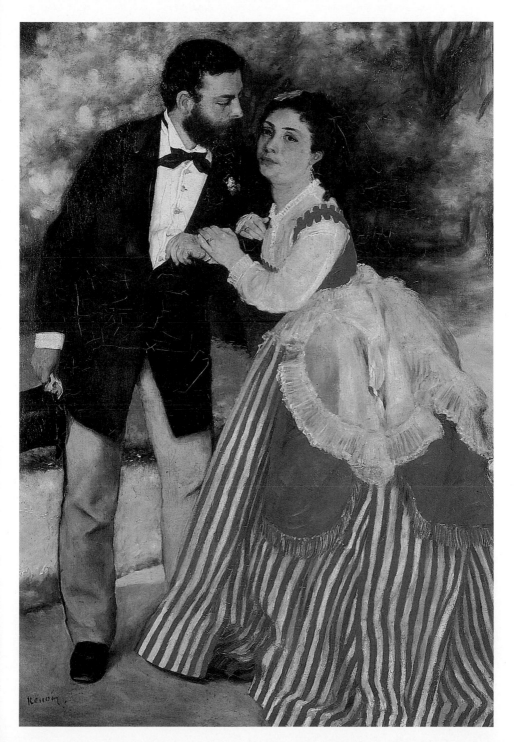

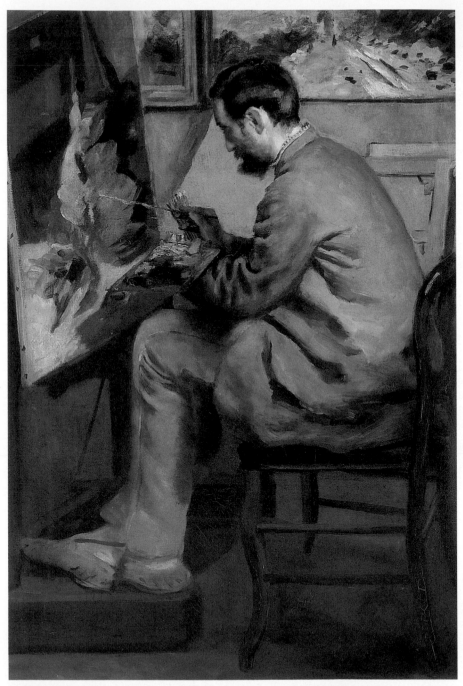

在畫室中的巴吉爾　1867年　油畫畫布　105×73.5cm　巴黎奧賽美術館藏
〈在畫室中的巴吉爾〉局部（右頁圖）

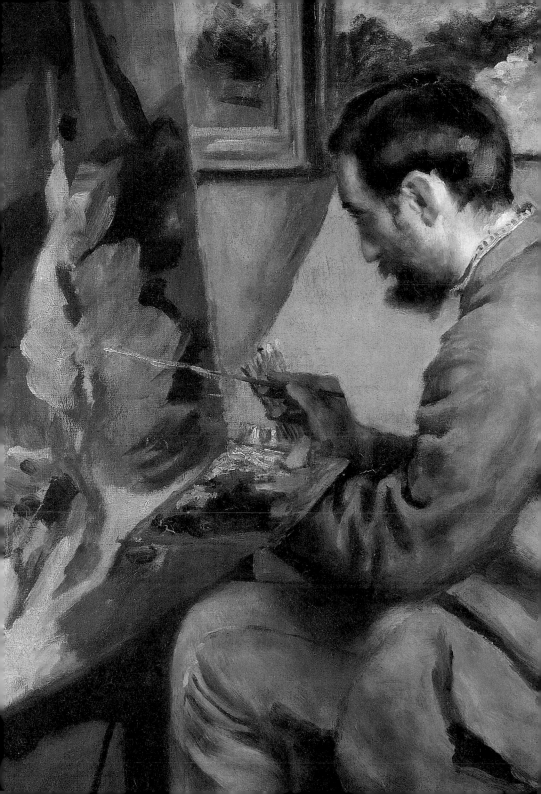

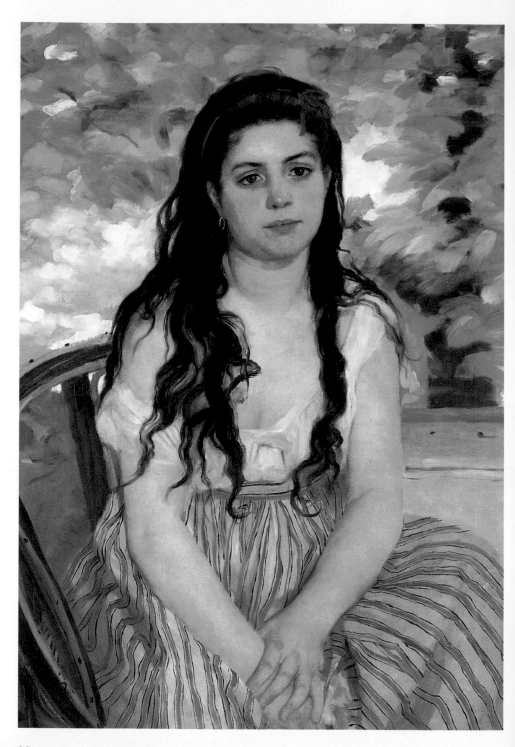

年輕男孩與貓
1868～1869年
油畫畫布
124×67cm
巴黎奧賽美術館藏
（右圖）

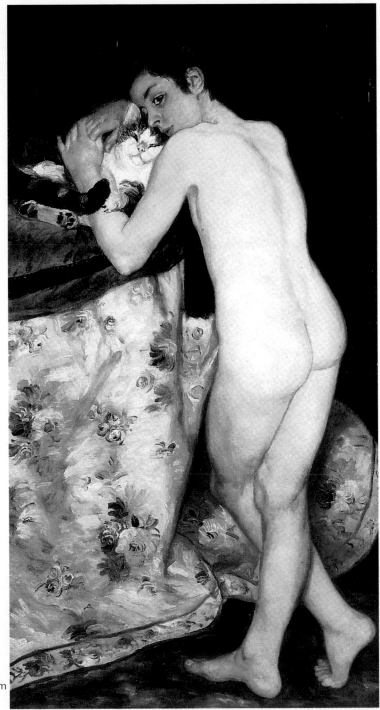

（左頁圖）
夏（吉甫賽女人）
1868年
油畫畫布　85×59cm
柏林美術館藏

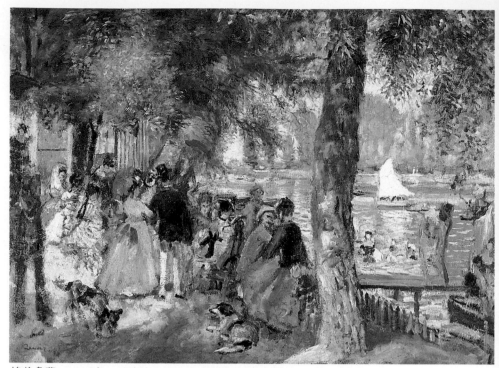

格倫魯葉　1869年　油畫畫布　59×80cm　莫斯科普希金美術館藏

葛列爾畫室

　　存夠了錢的時候，雷諾瓦在朋友的鼓勵下，到葛列爾畫
室（Gleyre）學畫。這是個十分自由的學校，一週或二週才
上一次課。葛列爾是位成就平凡的瑞士畫家，一生敬重安格
爾，以爲繪畫是嚴肅而正式的習作。而雷諾瓦卻認爲「開
心」最重要，覺得「如果不能使我快樂，我就不會動筆。」
兩人之間多有歧見。事實上，葛列爾並不能真正幫助雷諾瓦
繪畫技巧的進步（雷諾瓦在一八六二年到一八六四年間，晚
上均到巴黎美術學院接受繪畫訓練。）但是雷諾瓦喜歡葛列

塞納河的貨船　1869年　油畫畫布　46×64cm　巴黎奧賽美術館藏

爾讓學生自由發揮的教學方法，在這裡他能認識許多與他同
樣年輕，有才能、野心勃勃的朋友，大家互相討論溝通新的
藝術觀點。這其中又有三個人和他最爲親密，那就是莫内、
薛斯利和巴吉爾。

畫風趨向成熟前的影響因素

　　大致説來，廿多歲的雷諾瓦是徹底寫實、率直、觀察大
自然的寫實主義高爾培的忠實奉行者。雖然他終生心儀布欣
和佛拉哥納爾畫中表達的歡樂愉悦，欣賞布欣是如何瞭解女
人美麗、柔軟的肢體，他也畢竟瞭然「傳統」在「現代」人

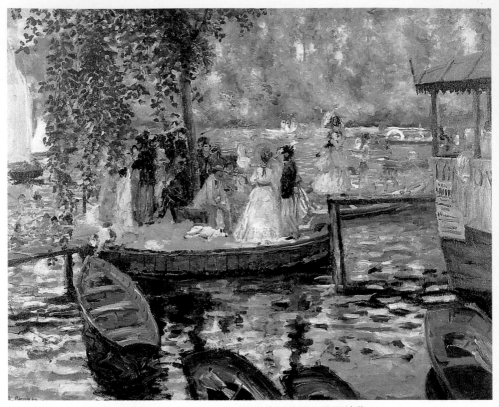

格倫魯葉　1869年　油畫畫布　66×81cm　斯德歌爾摩國立美術館藏
〈格倫魯葉〉局部（右頁圖）

眼中已是如何衰退凋零，不再具有生命力，而且被發現的錯
誤也越來越多。不過，他還是十分醉心德拉克洛瓦，一個在
當時堅持浪漫主義而與學院派古典主義相抗衡者。一八六四
年，雷諾瓦第一張被巴黎沙龍展接受的作品，就是以羅曼蒂
克爲題材，高爾培式的寫實眼光畫成，不過這幅被題名爲
〈艾絲摩那達〉（Esmeralda）的作品，後來被他自己因不滿
意而毀掉。
　　一八六二年，巴比松畫家迪亞茲（Diaz），在一次楓丹

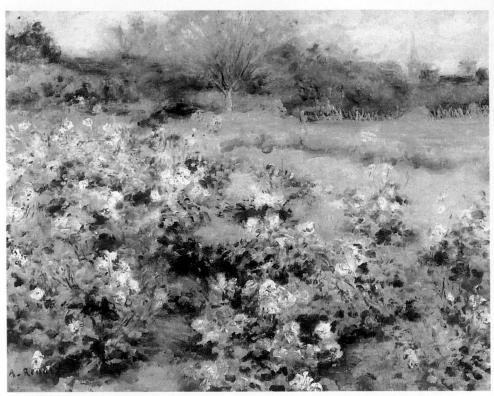

玫瑰園　1870年　油畫畫布　38.1×45.7cm　日內瓦私人藏

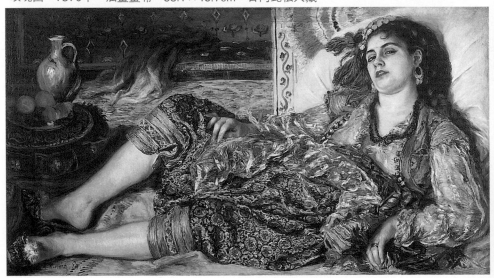

宮女　1870年　油畫畫布　69.2×122.6cm　華盛頓國立美術館藏

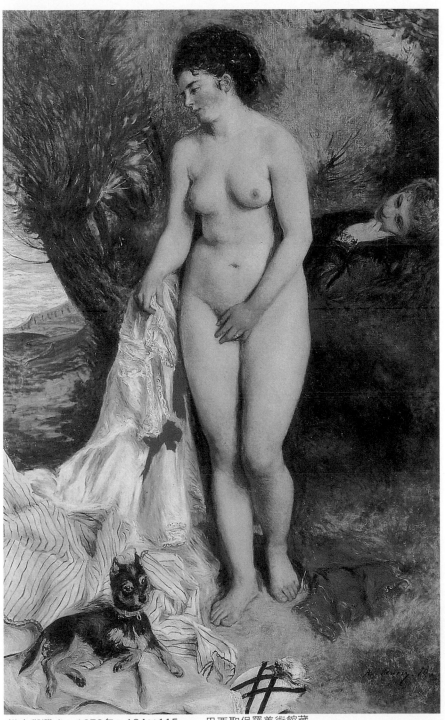

浴女與獵犬　1870年　184×115cm　巴西聖保羅美術館藏

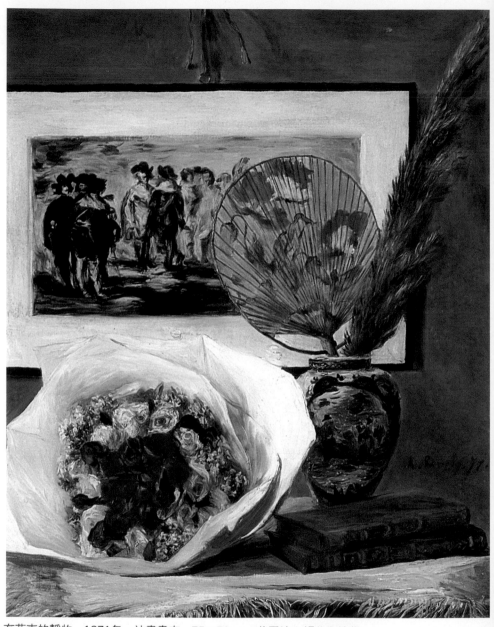

有花束的靜物　1871年　油畫畫布　75×59cm　美國波士頓美術館藏

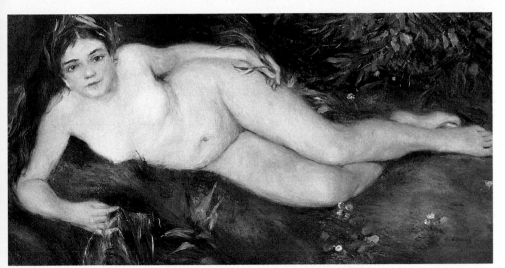

水邊美女　1870～1872年　油畫畫布　66×124cm　倫敦國家畫廊藏

白露速寫之行中遇見雷諾瓦，他問道：「爲什麼你畫的東西那麼黑？」他鼓勵雷諾瓦提高畫的明亮度，不要再以黑色爲陰影，使得雷諾瓦慢慢懂得和巴比松畫家一樣，用自己的眼睛來看樹，觀察自然，也用自己的感覺來用色。

圖見 13 頁
〈安東尼伯母的旅館〉是一八六○年代的文獻式作品。用高爾培的寫實態度，描述一家客棧中情形，畫中有女僕娜娜、小狗嘟嘟，還有雷諾瓦的畫家朋友薛斯利和朱利·路客爾（Jules Jecoeur），雷諾瓦忠實畫出了當時的服飾。

「高爾培是傳統的，馬奈則是一種繪畫的新紀元。」不過，要完全從高爾培的影響下斷奶仍維持了相當一段時間。

圖見 17 頁
圖見 29 頁
一八六七年作品〈狩獵的戴安娜〉及一八七○年的〈浴女與獵犬〉，都有高爾培的影子存在，前者未被沙龍展入選，後者雖被接受，卻在用色及光的自由處理上，有著某種程度的妥協。

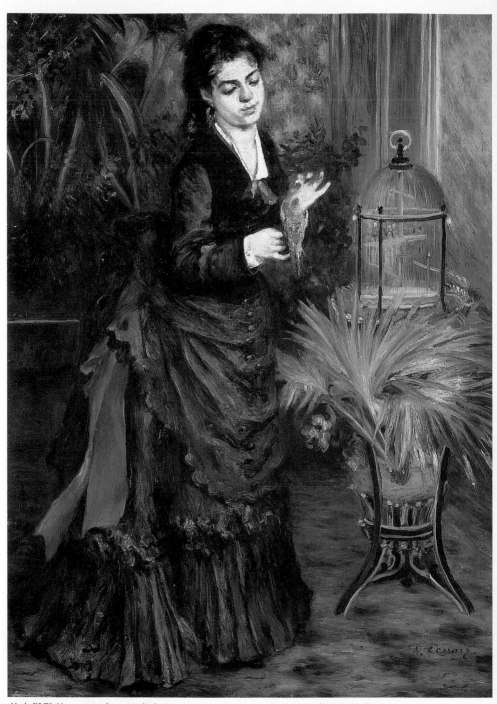

仕女與鸚鵡　1871年　油畫畫布　92.1×65.1cm　紐約古今漢美術館藏

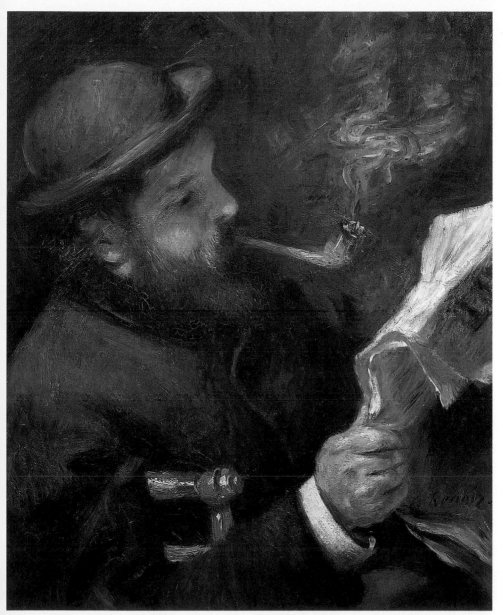

閱讀中的莫內　1872年　油畫畫布　61×50cm　瑪摩丹美術館藏

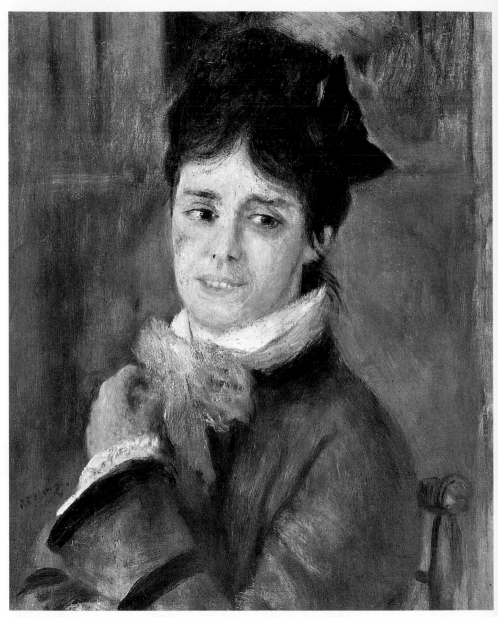

莫內夫人畫像　1872年　油畫畫布　61×50cm　瑪摩丹美術館藏

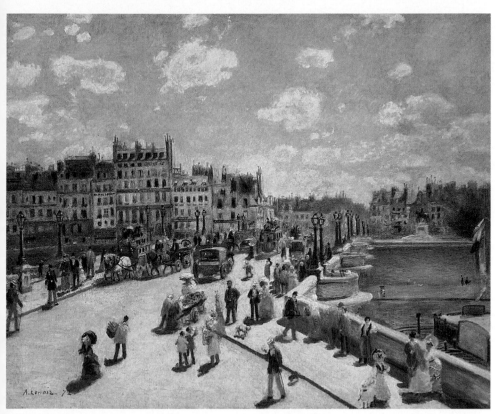

巴黎夏日街景　1872年　油畫畫布　75×93cm　紐約費德藏

　　當馬奈一八六三年的作品〈草地上的午餐〉被沙龍展拒絕
後，他成爲一羣被排擠於沙龍展外年輕人的中心人物，他們
經常聚集在一家名叫 Café Guerbois 的咖啡屋。相形之下，
雷諾瓦的聲音並不太大，他雖然承認馬奈的確替畫家所使用
的媒材創造了新的熱情和生命。不過，在那個仍被拒絕，大
聲反抗和充滿爭議的年代，他也許更被莫内、巴吉爾，還有
更多朋友，如畢沙羅、塞尚的熱情所感動，遂和他們一起走
出戶外，在陽光下追求光與色的變化。

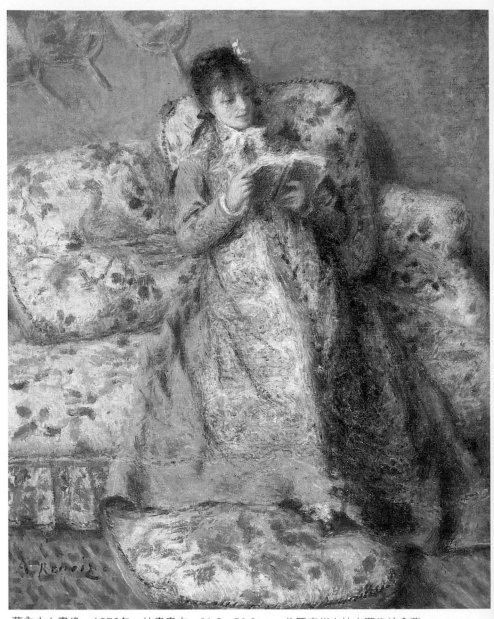

莫內夫人畫像　1872年　油畫畫布　61.2×50.3cm　美國麻州克拉克藝術協會藏

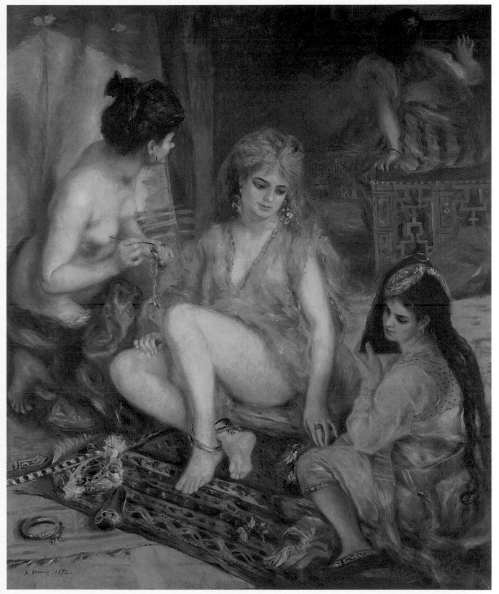

阿爾及利亞風格的巴黎女郎　1872年　油畫畫布　156×128.8cm　東京國立西洋美術館藏

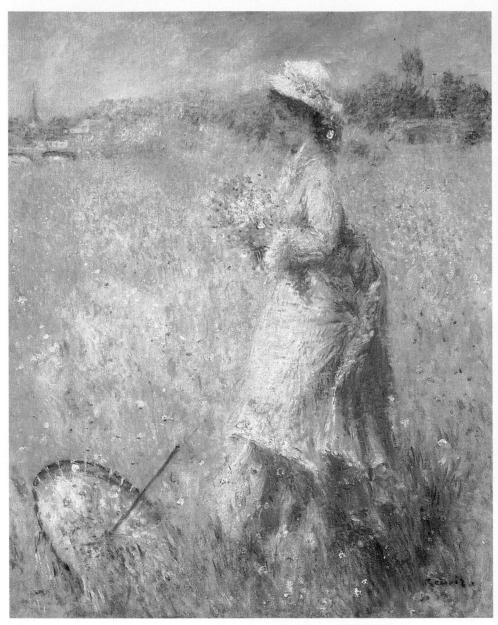

採花的女人　1872年　油畫畫布　65.5×54.4cm　美國麻州克拉克藝術協會藏

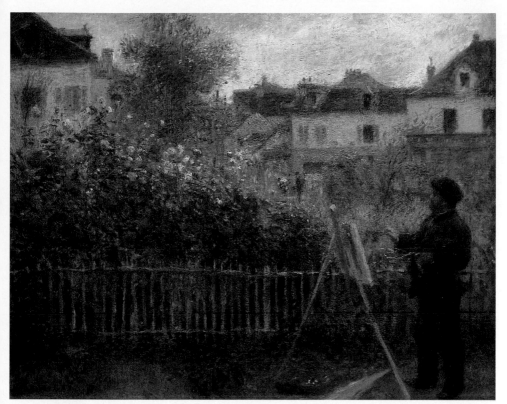

在吉維尼家中庭院作畫的莫內　1873年　46×59cm　美國康州哈特福特渥茲渥斯圖書館藏

　　在現實生活上，雷諾瓦和許多畫家朋友一樣備受煎熬，物質生活遠不如當初替傳教士畫簾幕為生的日子。在這個「俗氣」的年代，藝術家和社會一般大眾仍有著無法溝通的距離。幸好，年輕的朋友總能彼此扶持，並肩與潮流對抗。

　　那段時間，他老是用獨輪手推車，推著很少的行李，從一間閣樓搬到另一間閣樓，偶而才遇到一些比較特別的人，願意花幾個法朗買些無用的東西，例如他的畫作。

　　一八六六年，他住進朱利・路客爾家中，生活並不窮困的巴吉爾也不時予以經濟上的支援。莫內在一八六八年底突

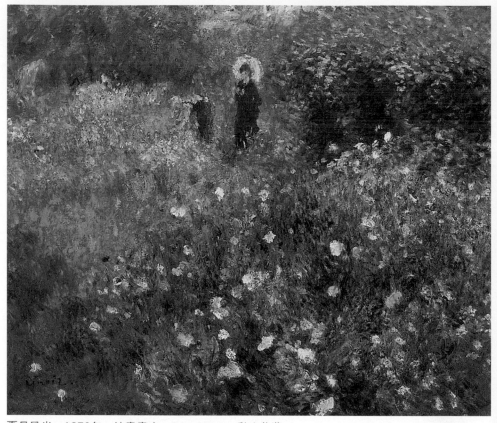

夏日風光　1873年　油畫畫布　54×65cm　私人收藏

然來訪，他比雷諾瓦更窮，幾乎已在挨餓，雷諾瓦爲他帶回
麵包，兩人同住了一段時間。

　　有時雷諾瓦幾乎想放棄繪畫，因爲在本性上，他並不屬
於反抗潮流的人，幸好莫內是真正的鬥士，總是鼓勵他繼
續，他們經常結伴一起在露天作畫，畢竟他們都年輕，還有
能力享受這種屬於貧窮的快樂，還有能力爲自己的理想付出
全部心力。

　　一八六九年夏天，他和莫內並肩坐在格倫魯葉（La

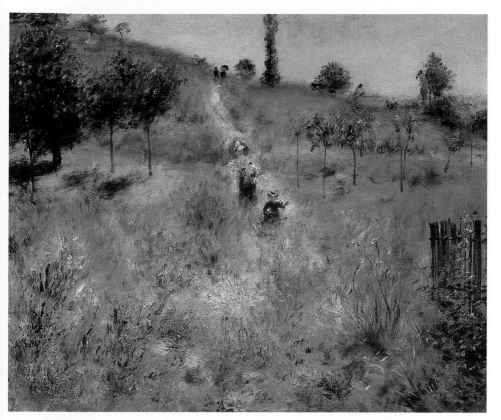

彎曲穿過高草叢的小徑　1873年　油畫畫布　60×74cm　巴黎奧賽美術館藏

Grenouilére）的塞納河邊渡假勝地，兩人幾乎採取同一角度作畫，一起研究溫暖悠閒的午後，下垂的樹枝及快樂的假日遊客。對雷諾瓦來說，他無法像莫內一樣對一年四季均有興趣，他只屬於夏日，只喜歡看著陽光下的塞納河，甚至以爲「爲什麼要畫雪景？那是大自然在長麻瘋病。」雖然主題相同，但是雷諾瓦的作品充滿詩意，粉紅與淺紫的色調，使畫面充滿溫暖、歡樂和熱鬧的氣氛。一八六九年，他畫了兩張均題名爲〈格倫魯葉〉的作品，兩幅畫均捕捉住當時「現

圖見 24、26頁

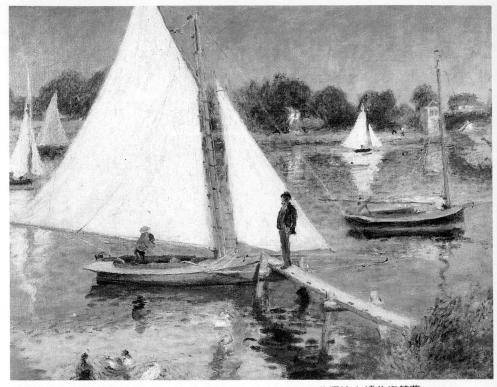

亞嘉杜的塞納河風光　1873年　油畫畫布　50.2×65.4cm　美國波士頓美術館藏

代」巴黎人休閒生活的一面，並也忠實記錄水中的陽光，以及移動光線中所反映出的色彩。

　　雖然從一八六四年以來，雷諾瓦似乎尚未創造出真正屬於自我風格的巨作，但是，我們可以在這些趨向全然成熟過程中的作品，看見各個不同影響的因素。

　　一八六六年的〈春天的花束〉，畫中已不見高爾培的影圖見14頁子。雷諾瓦採用厚塗法，以花瓶爲中央軸線，相對大把豐富鳶尾花及玫瑰花的不拘形式，傳達出他一向強調的「歡愉」氣氛。雷諾瓦一直都愛畫花，他表示：「當我畫花時，我讓

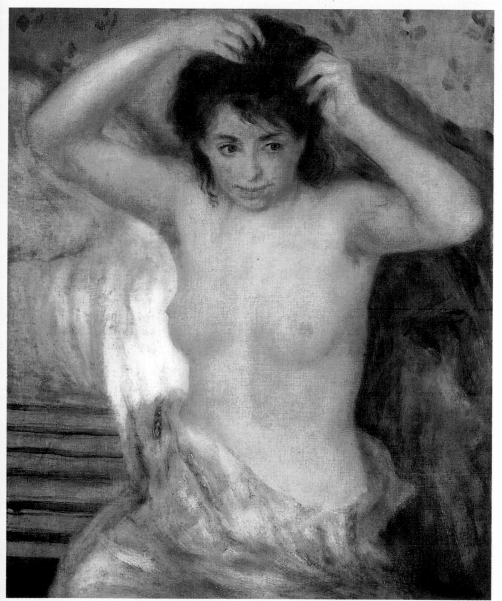

女子半身像　1873～1875年　油畫畫布　81.5×63cm　巴恩斯收藏館藏

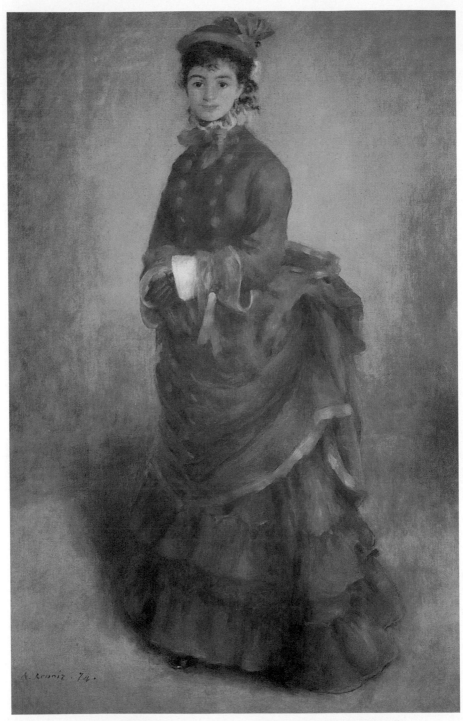

巴黎女人　1874年　油畫畫布　160×106cm　英國卡地夫威爾斯國家畫廊藏

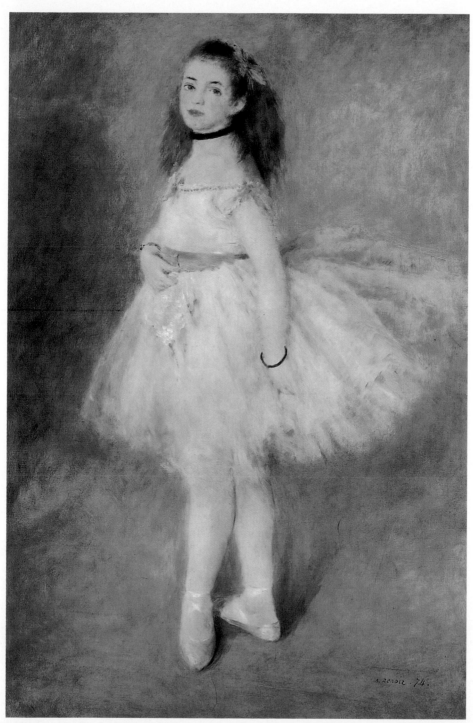

舞蹈者　1874年　油畫畫布　142×94cm　華盛頓國立美術館藏

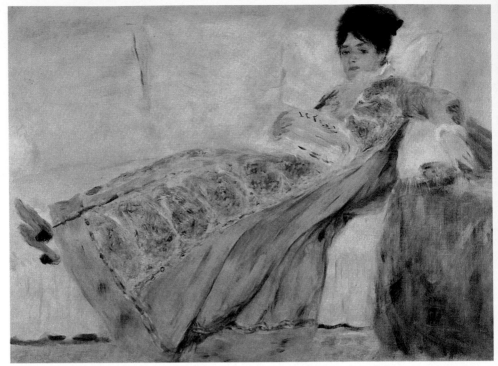

躺椅上的莫內夫人　1874年　油畫畫布　53×71cm　華盛頓國立美術館藏

自己的腦筋休息……我可以小心研究色調及色彩的明暗度，
把畫靜物的心得帶到人物畫上。」

　　一八六七年的〈莉絲畫像〉，曾入圍一八六八年的沙龍 圖見16頁
展。雷諾瓦在此畫中試著摒棄約定俗成的色彩表現方法，讓
色彩隨著環境的改變而改變。莉絲是他在一八六五年到一八
七二年間最喜歡的模特兒，她的頭部和頸部精緻地被安排在
陰影下。在陽光中，長至拖地的黑腰帶強調了白色薄紗衣
服；在陰影下，光線透過綠葉在白紗上灑下綠色。

　　一八六七年的另外一幅作品〈在畫室中的巴吉爾〉是被印 圖見20頁
象派朋友們讚賞的作品，馬奈甚至買下了它。當一八七〇年

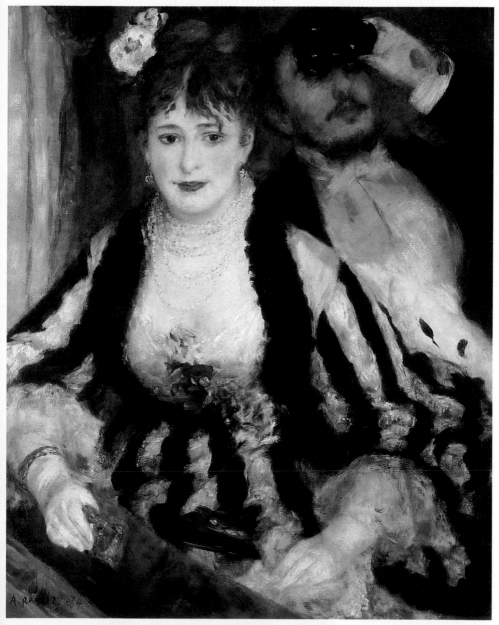

包廂　1874年　油畫畫布　80×63.5cm　倫敦科陶中心畫廊藏

近亞嘉杜的塞
納河風光
1874年
油畫畫布
47×57cm
私人收藏

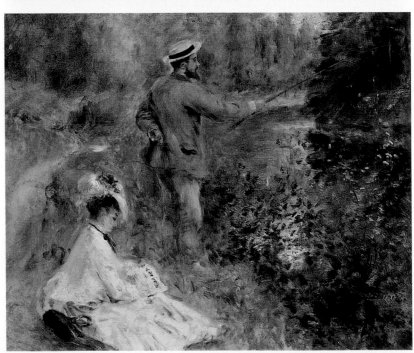

釣魚者
1874年
油畫畫布
54×65cm
私人收藏

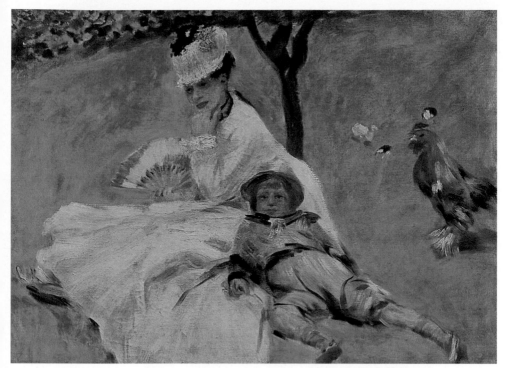

莫內夫人和她的兒子　1874年　油畫畫布　50×68cm　華盛頓國立美術館藏

　　普法戰爭爆發，巴吉爾在十一月死於戰場後三個月，他的父親曾以莫內〈庭園中的女人〉與馬奈交換此畫，此畫並在一八七六年印象派第二次畫展中展出。巴吉爾的死，對莫內及雷諾瓦在友誼及財務支援上都是莫大的損失。

圖見28頁　　一八七○年的〈宮女〉，穿著異國風味服飾的模特兒莉絲看起來風情萬種。全畫色彩鮮明，以錦緞、棉被、金飾襯托出女人亮麗的肌膚，叫人不能不想起德拉克洛瓦在一八三四年的作品〈阿爾及利亞的女人〉。而此畫並沒有像馬奈的〈奧林匹亞〉那樣反傳統，只屬於一種被動的敍述。

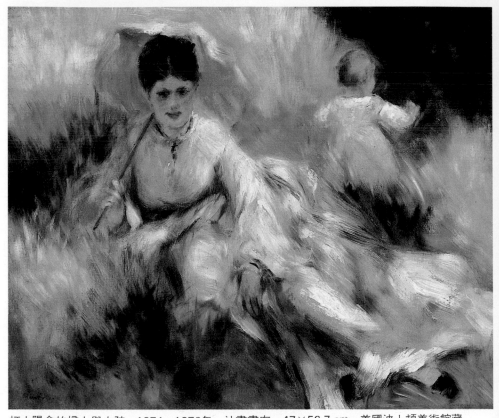

打太陽傘的婦人與小孩　1874～1876年　油畫畫布　47×56.7 cm　美國波士頓美術館藏
母親與孩子們　1875年　油畫畫布　171×107cm　紐約菲利浦藏（右頁圖）

雷諾瓦和印象派

　　有人曾疑問雷諾瓦究竟是不是真正的印象派畫家？

　　無可置疑的，他和印象派的運動團體間，有著密不可分
的關係。一八七四年，他和莫內、畢沙羅、薛斯利、塞尚、
特嘉一起在巴黎賈普聖街的 Nadar 照相館，舉行了後來被
記者戲稱此團體爲「印象派」的第一屆印象派沙龍展。而且
他後來也不斷參加印象派的展覽。

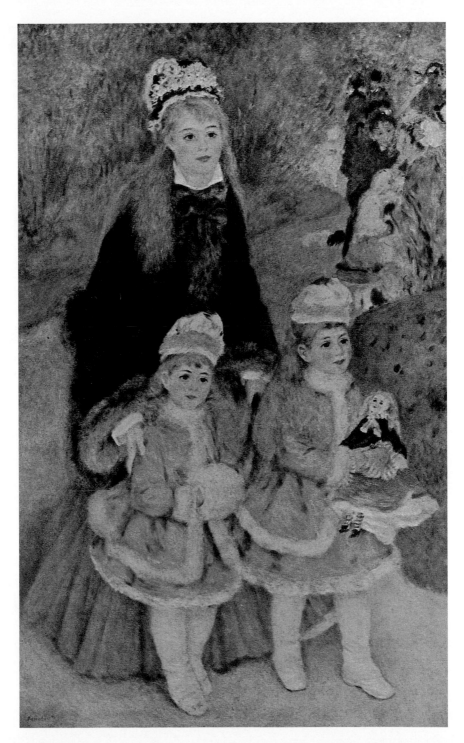

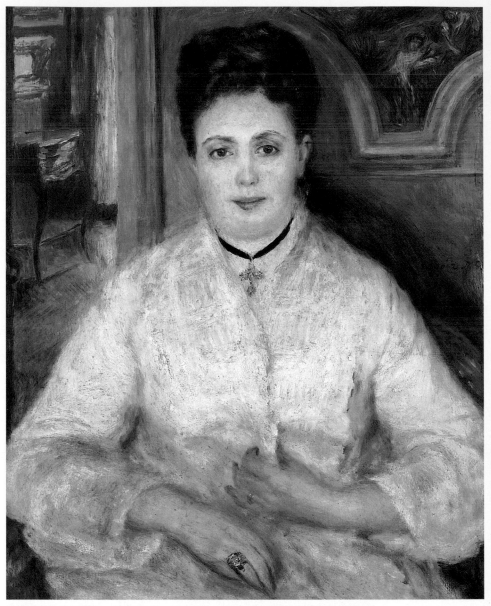

曲克夫人　1875年　油畫畫布　75×60cm　德國司圖加特國立美術館藏

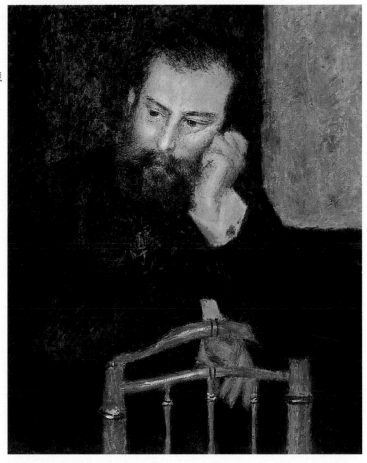

畫家薛斯利肖像
1875～1876年
油畫畫布
66.4×54.8cm
美國芝加哥藝術協會藏

　　但是，他和莫內在繪畫的基本觀點上完全不同。他從未像莫內般「印象」，能在一天中，對著同一主題，在不同時間中畫出不同光線的效果下，所反映出的不同光景與氣氛。他也不像畢沙羅那樣潛心研究光譜。

　　雷諾瓦以為繪畫不僅只是科學性的觀察，有一次他甚至表示「畫作是為了裝飾一面牆壁」。他更以為色彩的表現，最重要的是不論在個別或與其他色彩的互相關係上，都能讓人賞心悅目。另外，他始終不以為黑色應完全從調色盤上摒

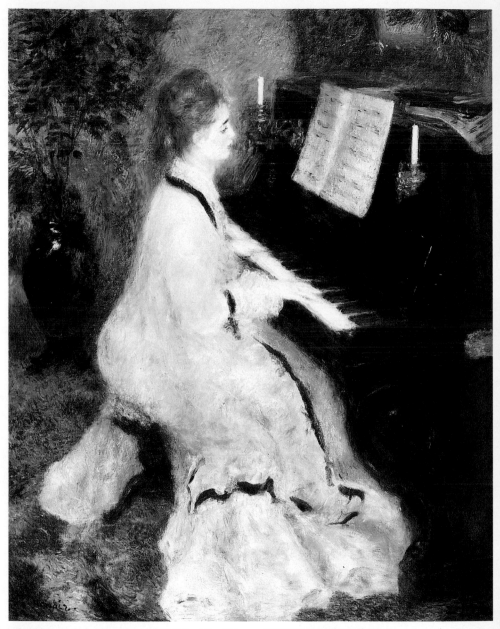

彈鋼琴的婦人　1875年　油畫畫布　93×75cm　美國芝加哥藝術協會藏

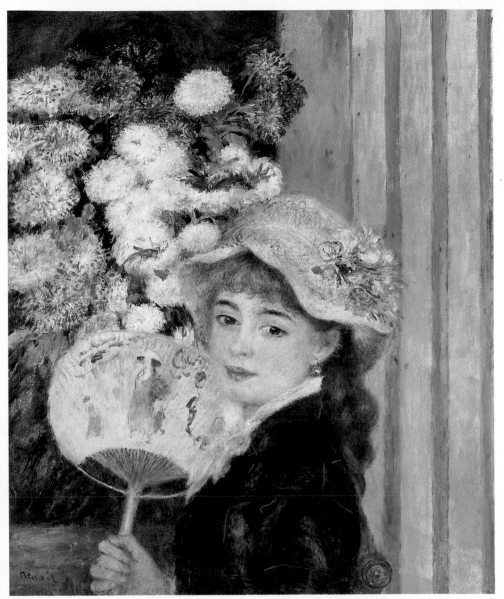

持扇的少女　1875年　油畫畫布　65×54cm　美國麻州克拉克藝術協會藏

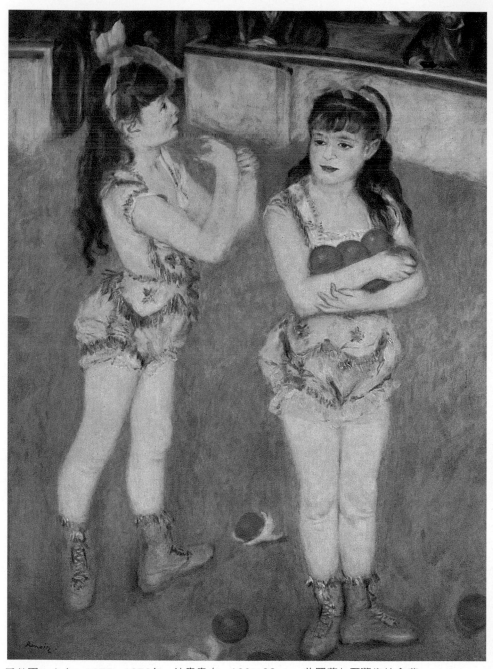

馬戲團二少女　1875～1876年　油畫畫布　130×98cm　美國芝加哥藝術協會藏

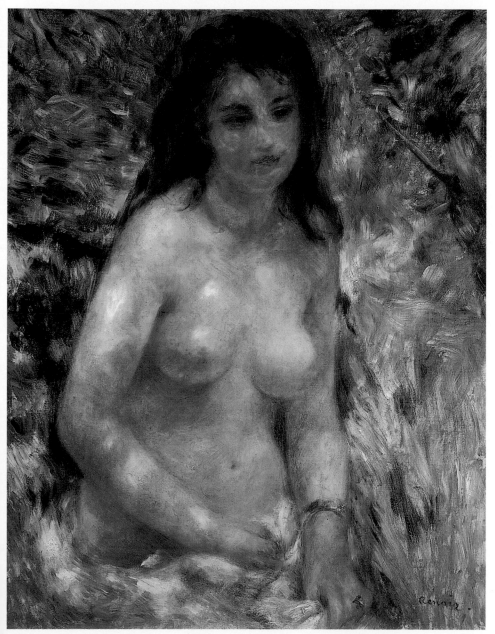

陽光中的裸女　1875～1876年　油畫畫布　80×64.8cm　巴黎奧賽美術館藏

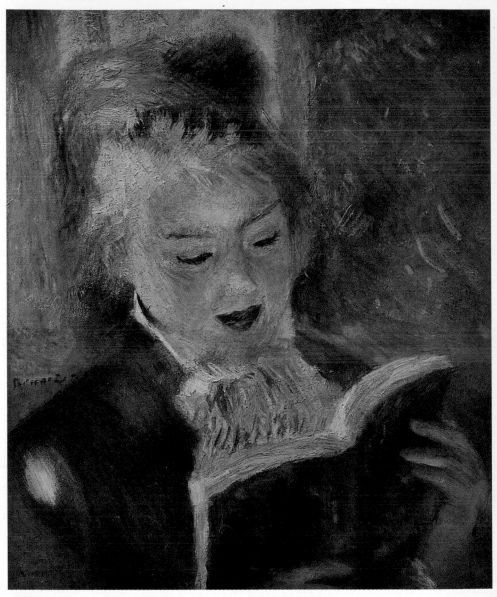

閱讀中的女孩　1876年　油畫畫布　47×38cm　巴黎奧賽美術館藏

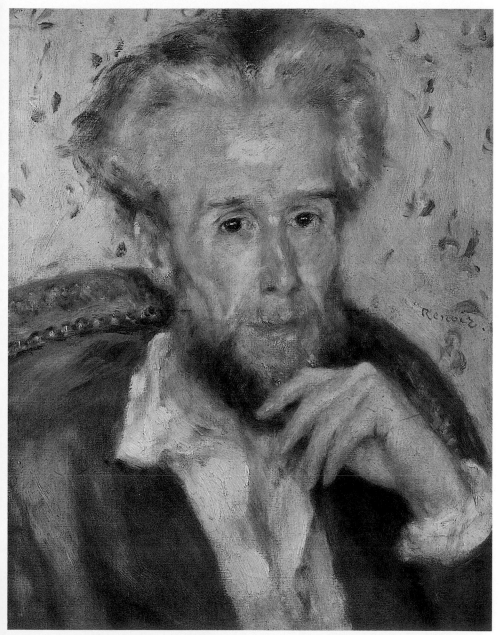

維克多・曲克的畫像　1876年　油畫畫布　46×36cm　私人收藏

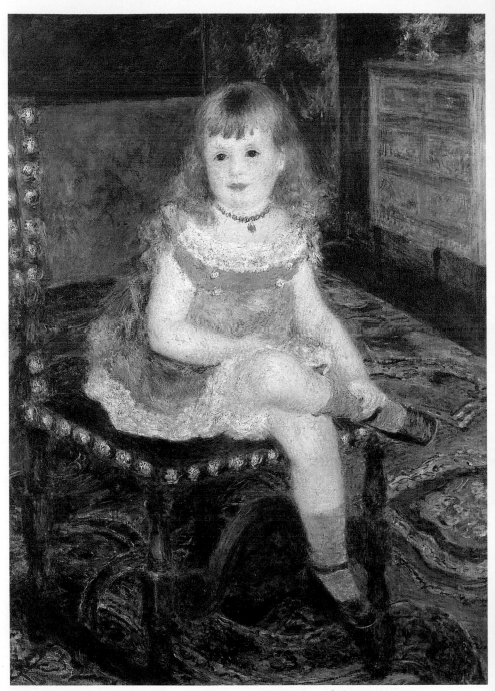

喬治・夏潘帝雅的女兒　1876年　油畫畫布　97.8×69.8cm　東京石橋美術館藏

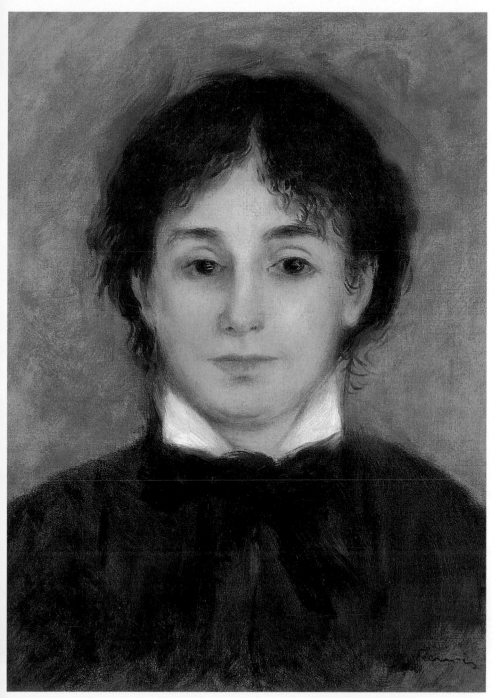

穿藍衣的年輕女子　1876年　油畫畫布　42.5×31.1cm　日本三重縣立美術館藏

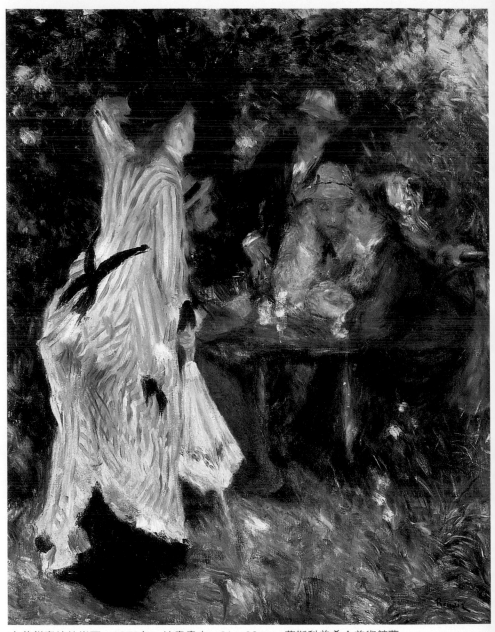

在煎餅磨坊的樹下　1876年　油畫畫布　81×66cm　莫斯科普希金美術館藏

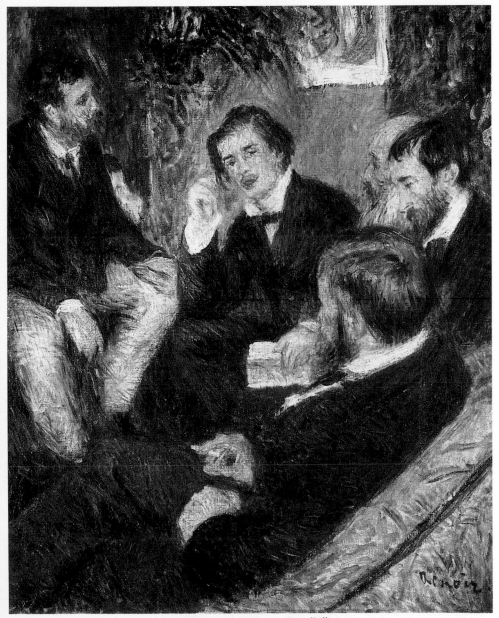

聖喬治的畫室一角　1876年　油畫畫布　45×37cm　私人收藏

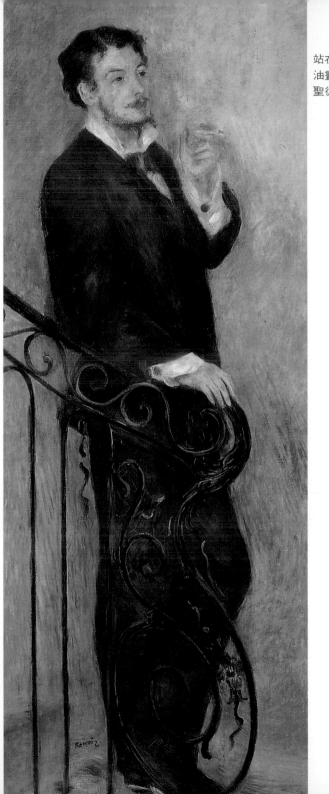

站在樓梯上的男人　1876年
油畫畫布　167.5×65.3cm
聖彼得堡艾米塔吉博物館藏

站在樓梯上的女人　1876年
油畫畫布　167.5×65.3cm
聖彼得堡艾米塔吉博物館藏

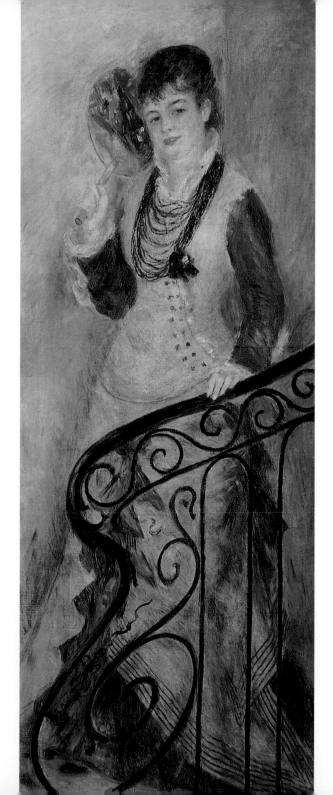

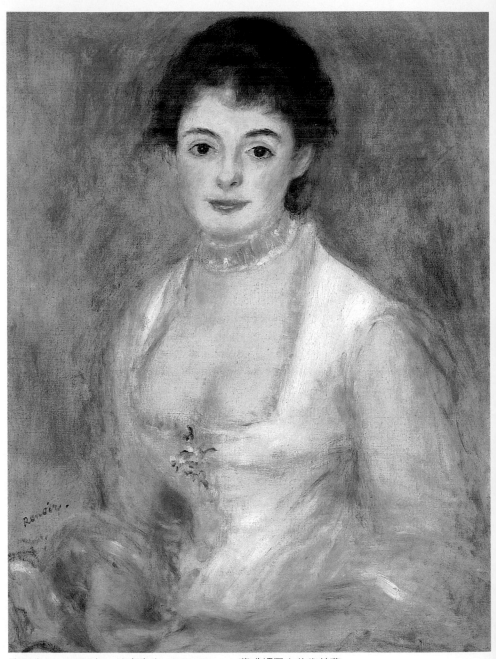

亨利夫人　1876年　油畫畫布　66×50cm　華盛頓國立美術館藏

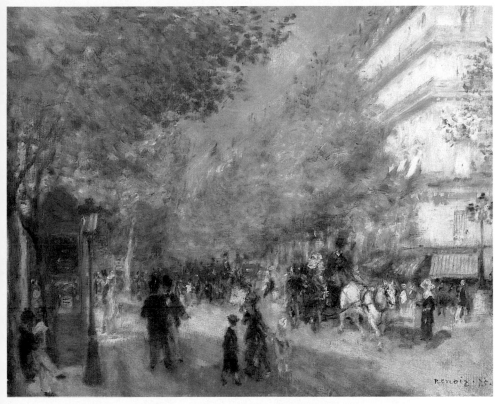

巴黎的大道 1876年 油畫畫布 52.1×63.5cm 費城馬基亨尼藏

棄，因為那麼多偉大的畫家都證明了，只要適當的運用，黑色仍有其存在價值。

圖見40頁　　一八七三年的作品〈夏日風光〉，是雷諾瓦相當典型而成熟的印象派作品，他用不同方向的短筆觸，以純色及補色的並列，傳達了鮮亮色彩的搖動感。而中間著深色衣服（是深藍色而非純黑色）的女人，和手中的亮傘，頭上的兩小塊藍天形成對比。有趣的是在這幅畫中，雷諾瓦用了純黑色的簽名，在前景簽名處又加上幾筆純黑，完全不顧印象派不用黑色的主張。

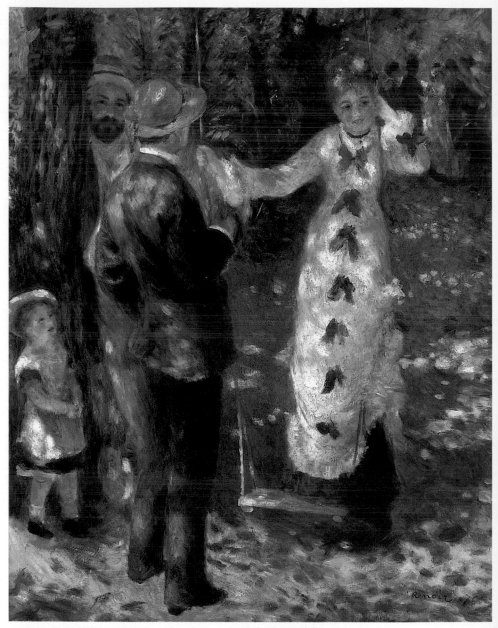

盪鞦韆　1876年　油畫畫布　92×73cm　巴黎奧賽美術館藏
此畫作原為卡伊波德所藏；雷諾瓦成功捕捉了景物中陽光的變化與轉換，也影響了秀拉後來 對色
彩理論的實驗。

夏洛塞的塞納河岸　1876年　油畫畫布　55×66cm　巴黎奧賽美術館藏

雷諾瓦也不以爲所有作品均應在戶外陽光下直接描繪，
或來自一種觀察後的「印象」。一八七四年的〈包廂〉，是他
第一幅偉大的作品，也被認爲不是那麼「印象」的作品，因
爲那並不是真正來自劇院的「印象」，而是出自畫室中的
「捏造」。畫中的女模特兒是妮妮，男模特兒爲雷諾瓦的兄
弟艾德蒙。在技巧方面，雷諾瓦以精緻的「薄塗」，配合細
節部分如耳環、珍珠等的「厚塗」；在用色方面，黑白對比
的衣服，玫瑰紅色的皮膚，閃閃發光的手鐲和看歌劇用的眼
鏡，使畫家替畫中的主色——黑色，賦予了深度感及鮮明

圖見47頁

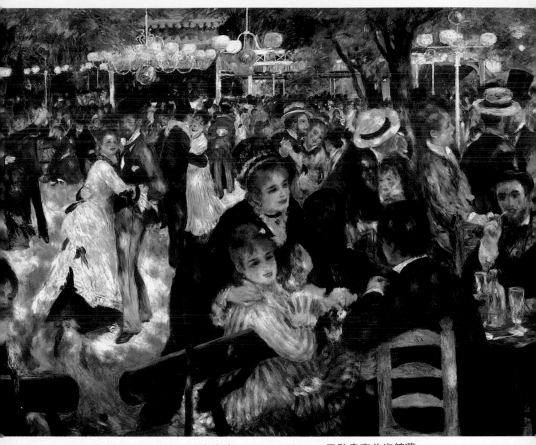

煎餅磨坊的舞會　1876年　油畫畫布　131×175cm　巴黎奧賽美術館藏

度，成功地運用了冷暖色的對比，產生極端豐富的色感。觀
畫者並不需要透過「大氣的面紗」，就能清楚看見畫中的人
物，她的高貴、美麗，充滿魅力的雙眼及微向前傾的期盼神
情。這幅作品展出在一八七四年的首次印象派畫展中，畫商
皮爾‧馬丁（Pére Martin）以四百二十五法朗將它買下。

　　另外一幅也在一八七四年首展中出現的作品〈舞蹈者〉則 圖見45頁
表現了雷諾瓦對女性肢體的關注。年輕、微胖的女孩，穿著
薄紗的芭蕾舞短裙，頸上的黑帶，頭上的藍絲巾，還有黑手

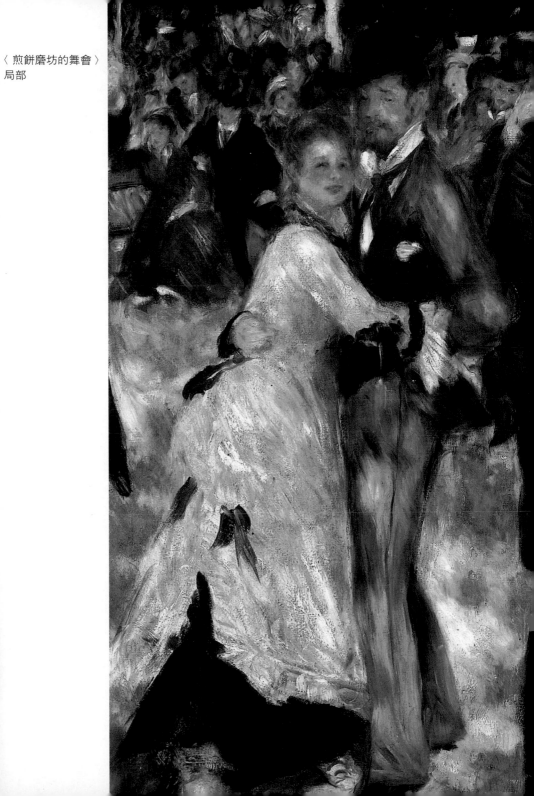

〈 煎餅磨坊的舞會 〉
局部

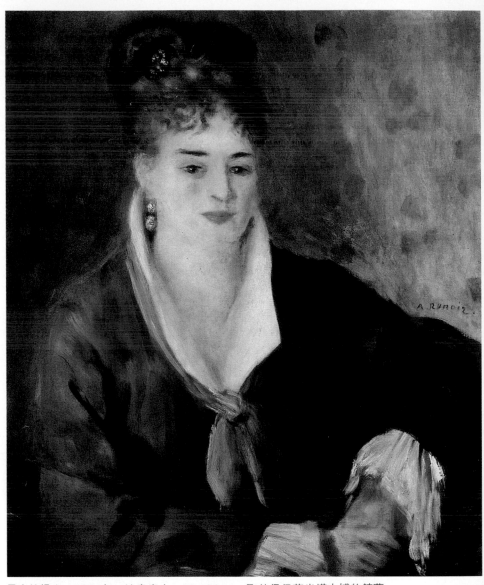

黑衣的婦人　1876年　油畫畫布　63×53cm　聖彼得堡艾米塔吉博物館藏

珍妮‧莎瑪莉夫人的畫像　1879年　油畫畫布　173×103cm　聖彼得堡艾米塔吉博物館藏

（右頁圖）

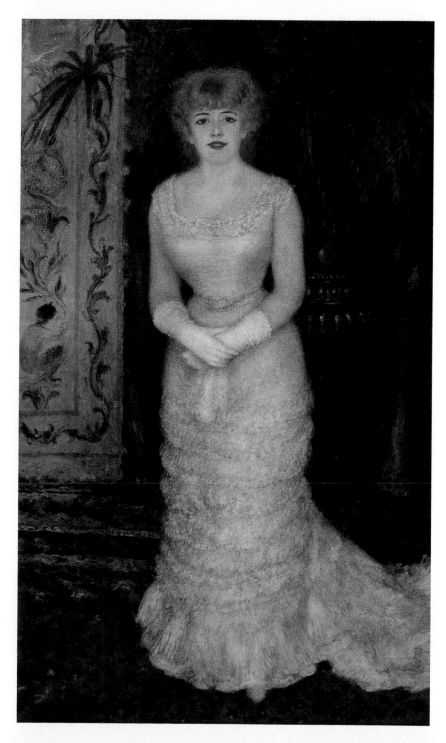

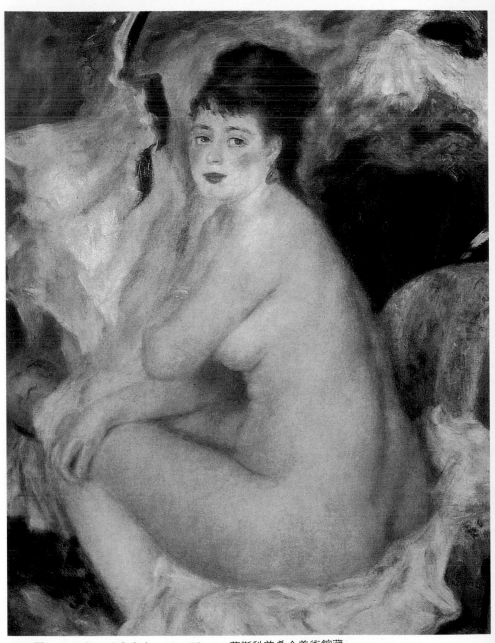

浴女圖　1876年　油畫畫布　92×73cm　莫斯科普希金美術館藏

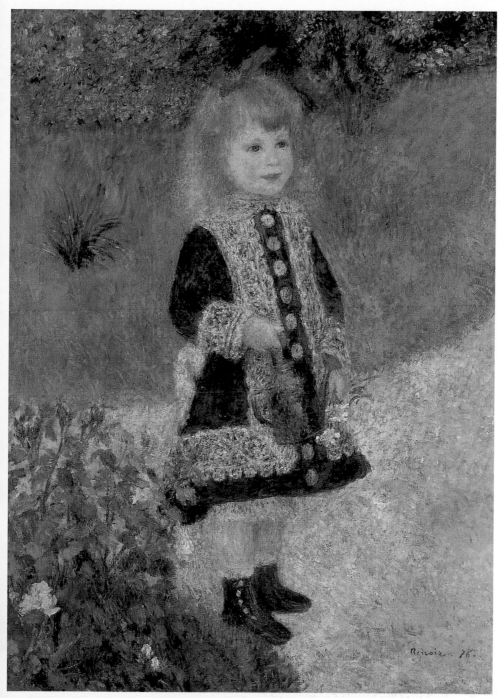

拿澆花筒的女孩　1876年　油畫畫布　100×73cm　華盛頓國立美術館藏

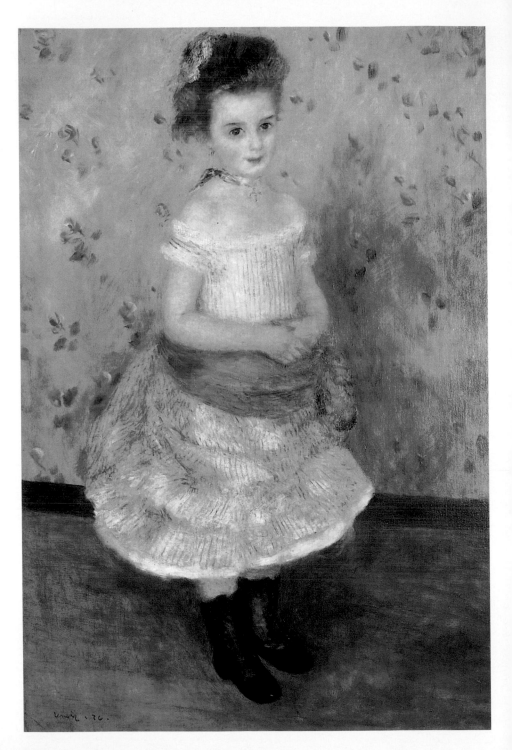

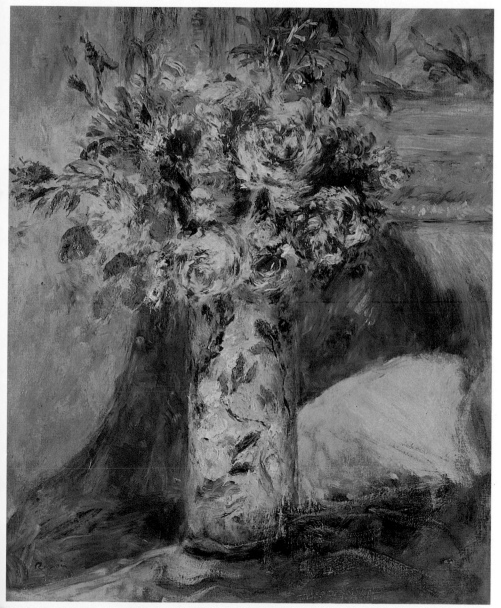

瓶中玫瑰　1876年　油畫畫布　61×51cm　私人收藏
珍妮‧杜朗里埃　1876年　油畫畫布　113×74cm　巴恩斯收藏館藏（左頁圖）

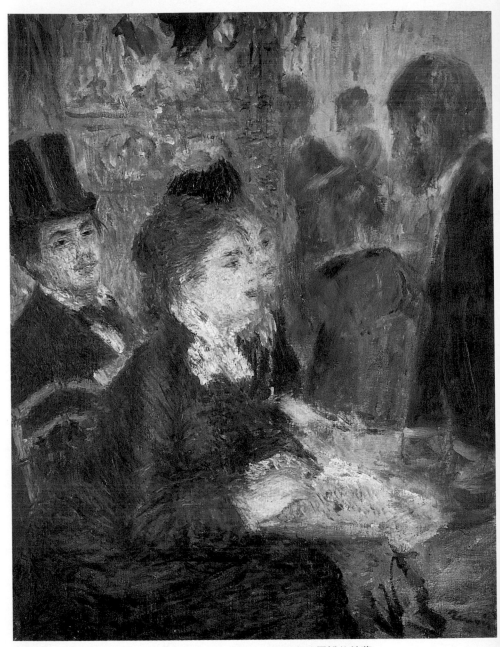

咖啡屋 1876～1877年 油畫畫布 35×28cm 德國奧特羅博物館藏

初演日　1876～1877年　油畫畫布　65×71cm　倫敦國家畫廊藏

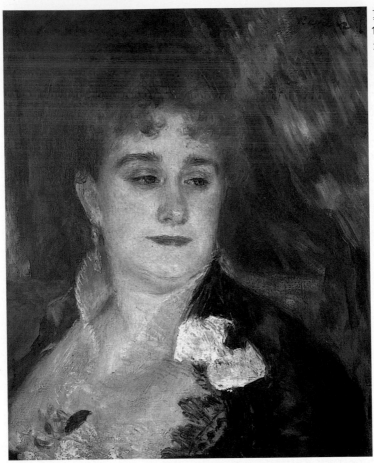

夏潘帝雅夫人畫像
1876～1877年
油畫畫布　46×38cm
巴黎奧賽美術館藏

鐲，都襯托出女孩姣好的肌膚和紅銅色頭髮，畫面色彩活潑
生動。在背景的處理上，畫家用松節油重重稀釋，創造了一
種使油畫也能產生透明感的技巧方法。

　　這幅作品讓我們想起特嘉筆下的芭蕾舞者，但是雷諾瓦
完全沒有對現實尖銳的苛責或批評，他只是畫出一幅細緻、
溫馨的作品。後來他一系列的女人和孩子作品，也都一樣呈
現出只有他才能賦予的魅力與迷人風韻。

女人畫像　1877年　粉彩畫畫紙　65×48.8cm　聖彼得堡艾米塔吉博物館藏

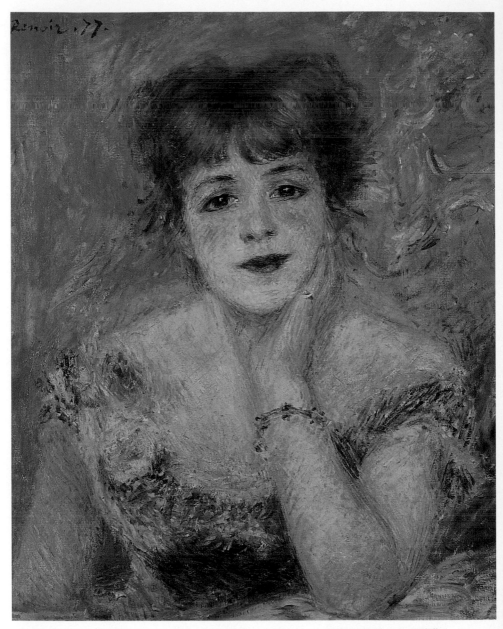

珍妮‧莎瑪莉夫人的畫像　1877年　油畫畫布　56×46cm　莫斯科普希金美術館藏
巴黎國立音樂戲劇學校出口　1877年　油畫畫布　187.3×117.5cm　巴恩斯收藏館藏（右圖）

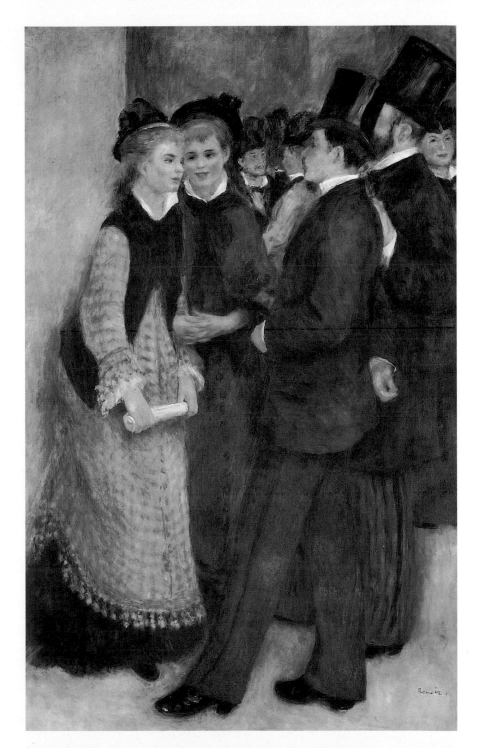

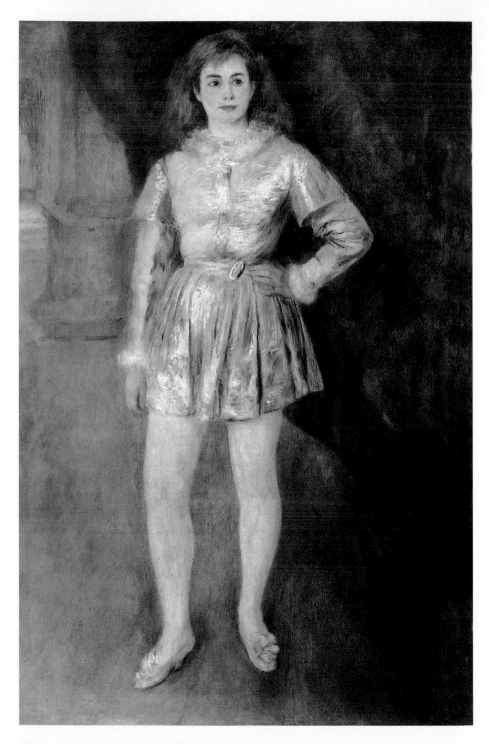

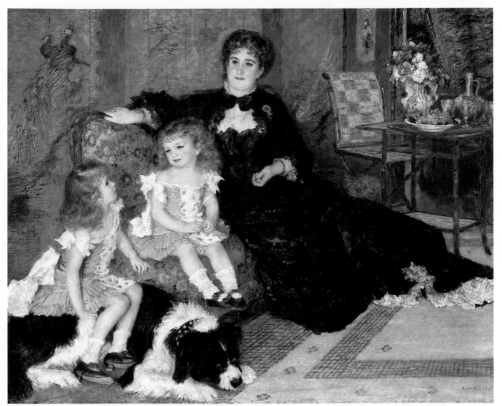

夏潘帝雅夫人和她的孩子們　1878年　油畫畫布　154×190cm　紐約大都會美術館藏
穿舞台衣服的亨利夫人　1878年　油畫畫布　58.6×36cm　美國俄亥俄州哥倫布美術館藏
（左頁圖）

圖見78頁　　　　〈咖啡屋〉（1876～1877）一作曾迷住當時不少畫家，如
馬奈、特嘉，馬奈也做過同樣主題的畫作。咖啡屋代表了當
時巴黎人的生活面，是重要的聚會場所。這幅作品除了三個
主要人物外，由於感覺十分速寫，可能是在現場作畫，而三
個人物則可能完成於畫室中。全畫由背景的屏風垂直分為兩
半，三個人物，妮妮、瑪歌（雷諾瓦在一八七〇年代的重要
模特兒，後來在一八七九年二月死於傷寒）及好友喬治・雷
渥（George Rivére）全放在左邊。這幅作品也是屬於印象
派的。

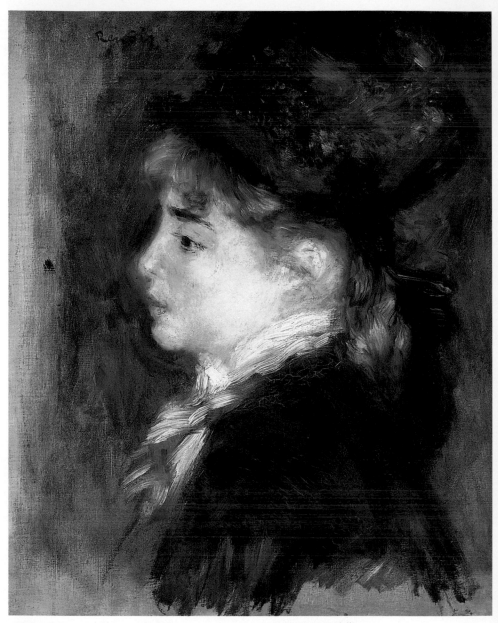

瑪歌的肖像　1878年　油畫畫布　46.5×38cm　巴黎奧賽美術館藏

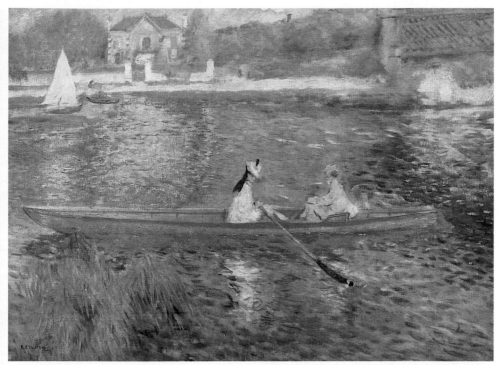

一葉輕舟　1878年　油畫畫布　70×91cm　倫敦私人藏

　　也許我們可以這麼說：雷諾瓦曾經是印象派畫家，在畫
作主題上，在熱情的表現上，在易變瞬間的掌握上，在用色
的釋放上都是屬於印象派。他和印象派的朋友一起重新觀察
世界，作品也有「印象派家族」的共同點。但是，不可否認
的，雷諾瓦最後的確發展出他獨特的個人風格，尤其是後來
他一系列令人讚嘆的裸體畫作品。

忠實記錄巴黎人的生活

　　一八七○年，普法戰爭爆發，雷諾瓦是廿九歲高瘦、雙
頰凹陷的年輕人，幸運的是他在第十騎兵團當兵，未曾看見
真正的戰場，還有一分餉糧可領，只是朋友四散，除了巴吉

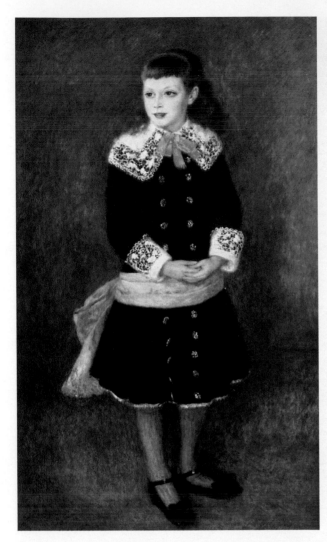

爾不幸戰死外，莫內去了英國、荷蘭，畢沙羅也逃難到倫
敦。

　　莫內在一八七一年從荷蘭回來後，就在亞嘉杜租了間房
子，他和卡繆・頓茜結婚甫一年，雷諾瓦經常造訪，二人也
繼續保持並肩作畫的習慣。

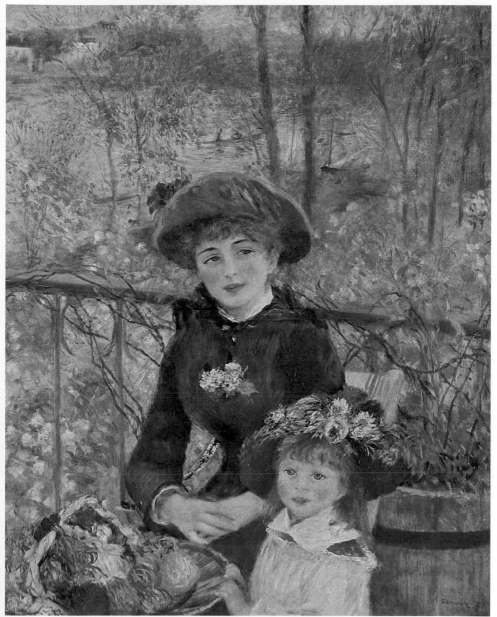

母與子　1879年　油畫畫布　61×50cm　美國芝加哥藝術協會藏

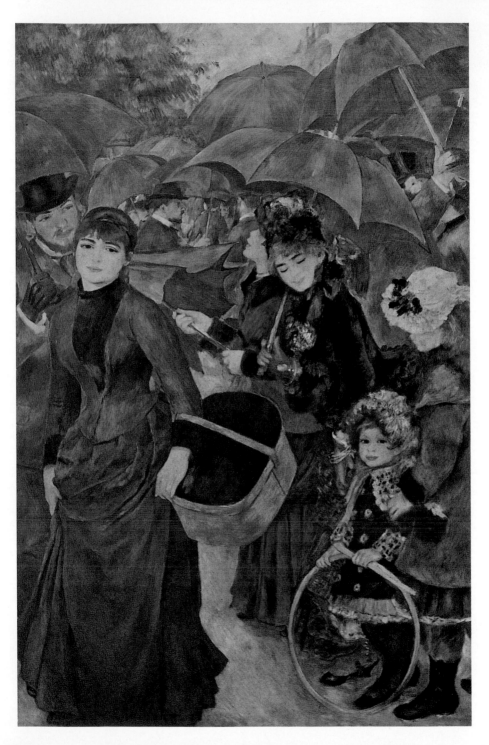

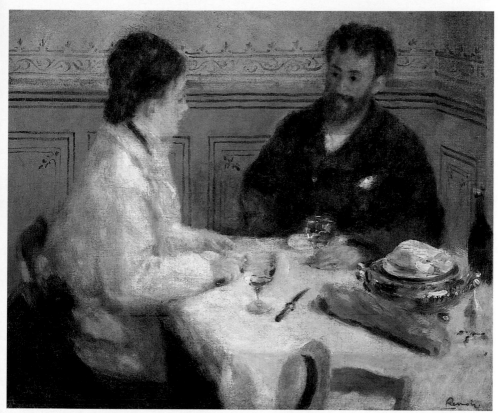

午餐　1879年　油畫畫布　80.5×90.5cm　巴恩斯收藏館藏

雷諾瓦畫了不少用餐的作品，看起來是即興捕捉了巴黎人的日常生活。事實上光亮和陰影部分的並列，桌上精心安排的靜物都說明了畫家的刻意及小心構思。

傘　油畫畫布　180×115cm　倫敦國家畫廊藏（左頁圖）

圖見33頁

圖見49頁

　　雷諾瓦畫過好幾幅莫內的肖像畫，由於彼此的熟悉，畫中的莫內大多輕鬆自然。一八七二年，原由莫內收藏，後來由其兒子捐給瑪摩丹美術館的〈閱讀中的莫內〉就是一例。畫中莫內的黃煙斗，鬍子及皮膚上的黃斑點，椅子把手和他暗藍色夾克、帽子成為互補，屋內的光線深刻強調了畫中人物的臉及手。一八七四年的〈莫內夫人和她的兒子〉，背景簡單，只有一株瘦樹幹和一些矮樹叢，莫內夫人坐在草地上，

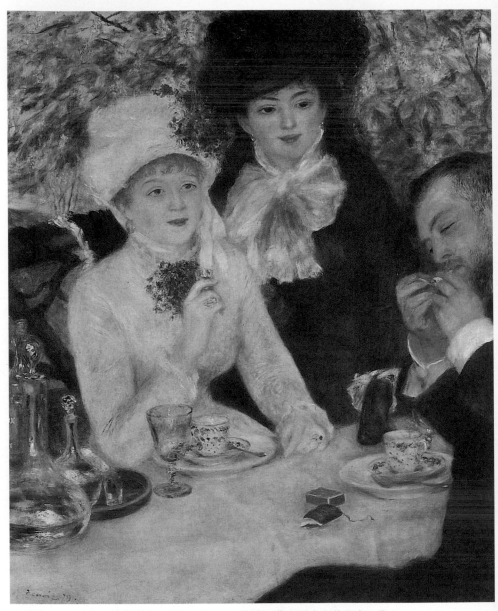

午餐後　1879年　油畫畫布　100×81cm　德國法蘭克福市立美術中心藏

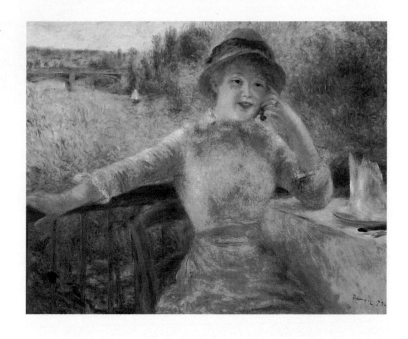

拉葛尼葉　1879年
油畫畫布
73.5×93cm
巴黎奧賽美術館藏

托著腮，沈思的陷入夢幻般的輕鬆中，七歲的兒子則靠在她身邊。馬奈也畫了同一畫題作品，而且對雷諾瓦的這件作品頗不以爲然，譏笑雷諾瓦缺乏繪畫天才，不如放棄也罷。事實上，雷諾瓦在沒有多餘用筆的情況下，成功捕捉了夏日午後陽光下，一對母子慵懶、滿足的神情。

圖見41頁　〈彎曲穿過高草叢中的小徑〉，使人立刻想起莫內在同樣一八七三年作品〈亞嘉杜的罌粟花田〉。兩幅作品均在斜坡頂端及靠近觀者的斜坡下各安排了兩個人物，以製造出斜坡的動態。（請參閱本社出版《莫內》第45頁）

雷諾瓦以罌粟花的鮮紅色，帶動出整個畫面的色彩，一面對比前景的深綠色草叢，一面呼應正好位在畫面中央婦人的紅陽傘。另外他利用顏色的深、淺，平塗、厚塗表現畫面，如小徑、婦人的襯衫等造成畫面的立體空間感。

神話　1879年　油畫畫布　57×142cm　私人收藏

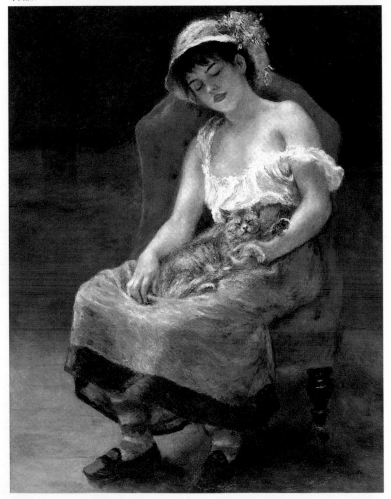

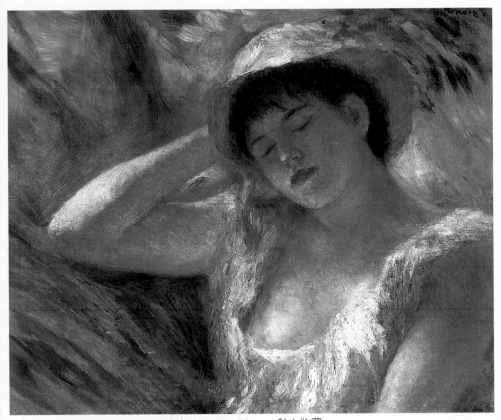

睡中的年輕女孩　1880年　油畫畫布　49×60cm　私人收藏
抱著貓的女孩　1880年　油畫畫布　120.1×92.2cm　美國麻州克拉克藝術協會藏（左頁圖）

圖見87頁　　　　在亞嘉杜被栓住的小船上，他畫下了美麗的〈一葉輕
舟〉，描述夏日坐在輕舟上的兩婦人，懶洋洋的搖著船槳。
這幅作品中，雷諾瓦成功詮釋了光線在色彩中所呈現的面
貌。他以鮮明的黃與橘色小舟，水中橘色的倒影，對照塞納
河的藍色河水，整幅畫都在強調黃與藍色的並列及對比。他
採用了大畫家不愛用的側光，用短筆乾刷水中屋宇等投影，
而岸上的樹葉、鐵道等均線條模糊。後來批評家對他此時期
圖見58頁　作品，在線條及用色的熟練度大爲讚賞。例如〈閱讀中的女

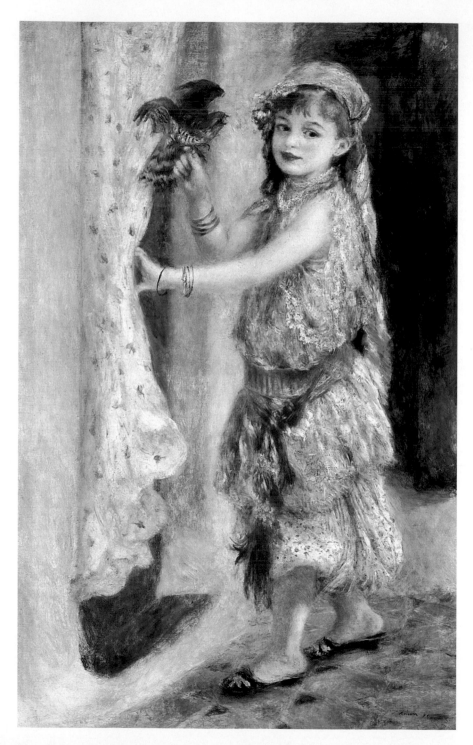

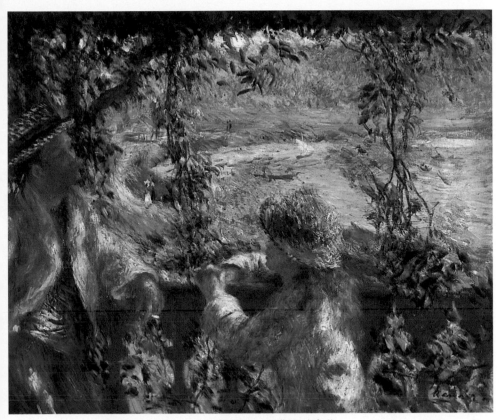

雙人　1880年　油畫畫布　46×55cm　美國芝加哥藝術協會藏
戲鷹的少女　1880年　油畫畫布　126×78cm　美國麻州克拉克藝術協會藏（左頁圖）

孩〉，模特兒瑪歌的頸部領上褶邊，是用紅、藍、黃、玫瑰
紅等色，以小而細緻的筆觸，創造出一種幾乎如同刺繡般糾
纏、混合的奇妙光彩；在〈拿澆花筒的女孩〉中，小女孩頭上
圖見75頁
的紅絲帶和背景的紅色爲同樣強度，花壇則爲一系列飽合的
輕刷，用色精緻而和諧；又如〈初演日〉中，人物被没有特別
圖見79頁
細節、模糊的背景所包圍，雷諾瓦用粗筆表現劇院中觀衆側
耳交談的動感。

著披肩的女子　1880年　油畫畫布　61×51cm　巴黎奧賽美術館藏

女子像　1880年
油畫畫布
38.5×36cm
聖彼得堡艾米塔吉
博物館藏

圖見63頁

圖見70頁

　　雷諾瓦不喜歡用職業模特兒，他的作品中爲他擺姿勢的多半爲家人或朋友。〈聖喬治的畫室一角〉中，可以看見經常爲他充當模特兒的朋友，依序自左邊起是年輕畫家法蘭克雷米，中間是後來爲雷諾瓦寫傳記的好友喬治‧雷渥，然後是當時四十六歲，卻已頗有長者之風的畢沙羅、阿士特柳克及音樂家卡本勒。

　　雷諾瓦的筆下也忠實記錄了當時巴黎人的生活，〈煎餅磨坊的舞會〉是其中的傑作。煎餅磨坊是當時蒙馬特區工人階級最愛消磨夏日的地方，年輕男女喝著啤酒，吃著煎餅（這也是店名的由來）。咖啡店内共有兩個舞廳，一個在屋

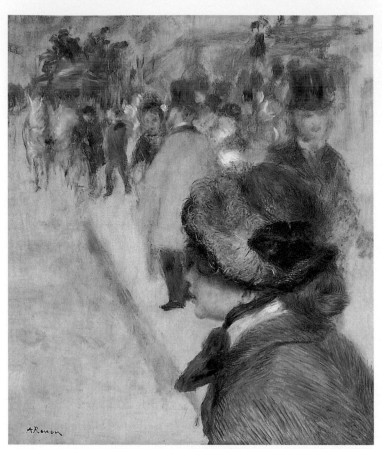

內，一個則在種滿洋槐，放了桌子、長凳的中庭。當時的蒙
馬特尚未被觀光客所氾濫，煎餅磨坊仍維持了古老的鄉村風
味。這幅大畫花了他好幾個星期，朋友們幫他把畫布搬進搬
出，又爲他充當模特兒，其中有法蘭克雷米、喬治‧雷渥、
瑪歌等人。雷渥在一八七七年時寫道：「這是一頁歷史，忠
實而確實的記錄了巴黎人的生活，以前沒有人想到把每天發
生的事畫在如此大的畫布上，他的大膽嘗試應當成功。」雷
諾瓦捕捉住他所認知的巴黎無產階級，年輕、快樂的一輩，

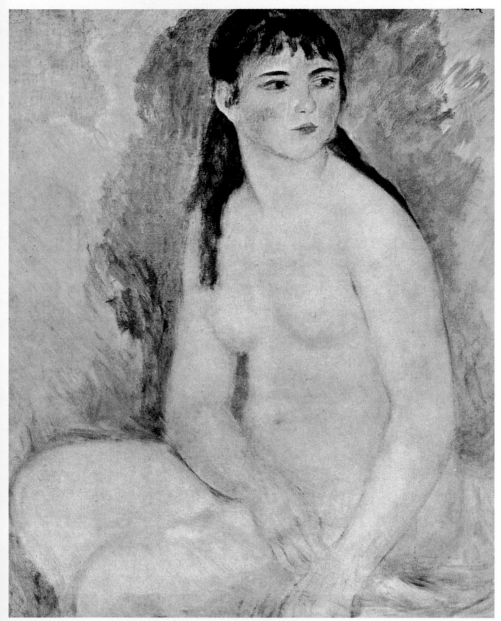

裸女圖　1880年　油畫畫布　80×65cm　巴黎羅丹美術館藏

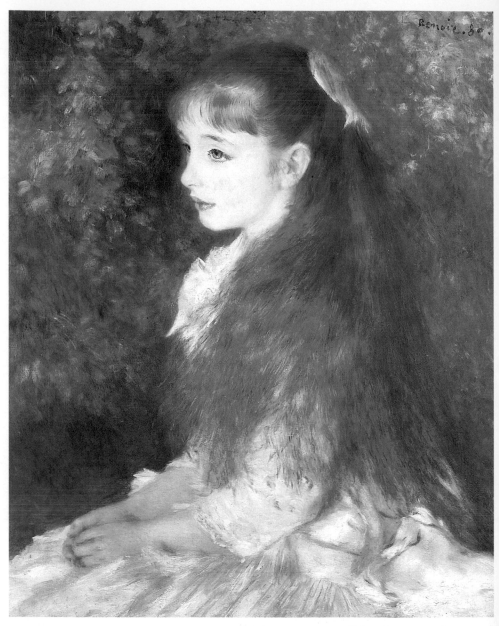

伊雷妮‧卡恩‧達薇小姐畫像　1880年　油畫畫布　64×54cm　蘇黎世希勒基金會藏

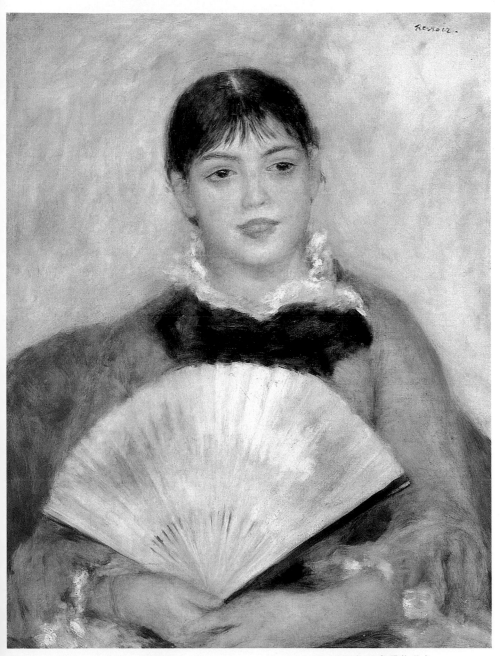

持扇子的女孩　1881年　油畫畫布　65×50cm　（1882年第7屆印象派畫展作品）
聖彼得堡艾米塔吉博物館藏

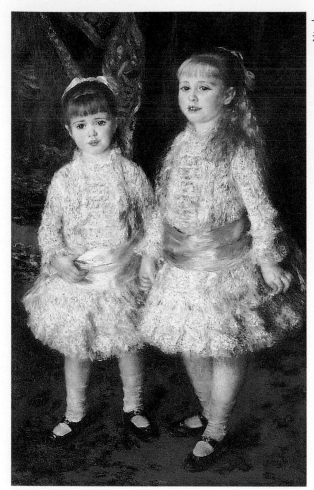

人物造型雖非輪廓清晰，在粗重線條下，畫面生動、溫馨、
甜美而自然感人，是雷諾瓦對光線及色彩又一次成功的掌
握。此畫完成於一八七六年九月，一八七七年印象畫展中展
出，原屬於畫家卡伊波德所藏，現存巴黎奧賽美術館。

　　一八八一年的〈船上的午宴〉也是件大幅作品，也一樣表 圖見116頁
現了當時的巴黎人生活。畫中爲他擺姿勢的也全是他的好
友，有卡伊波德（坐在右邊椅子上）、愛麗‧夏格（一邊逗

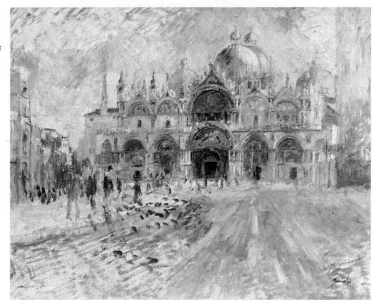

聖馬可廣場　1881年
油畫畫布　65×81cm
美國明尼阿波里斯協會
藏

弄小狗者，後來成爲他的太太），店主人和他的女兒。這幅
作品中除了隱約可見的怡人景色，船上遊客的各種姿態外，
中間桌上靜物描繪的精湛技巧也值得一書。不過，對雷諾瓦
來説，這件作品也是他在繪畫里程上的一段結束，完成在他
多次旅行前，尚未對印象派不安而改變畫風前。

「肖像畫家」的歷程

　　一八七五年三月二十四日，雷諾瓦、馬奈、薛斯利、莫
里索在德魯旅館（Hotel Drouot）籌組拍賣會。雷諾瓦一共
送了十五件作品參加，結果大爲失敗，拍賣結果甚至不敷成
本。不過他卻遇到兩位生命中的貴人：收藏家維克多・曲克
（Victor Chocquet）及喬治・夏潘帝雅（Georges Char-
pentier）。曲克是熱情的印象派畫家支持者，他是海關官

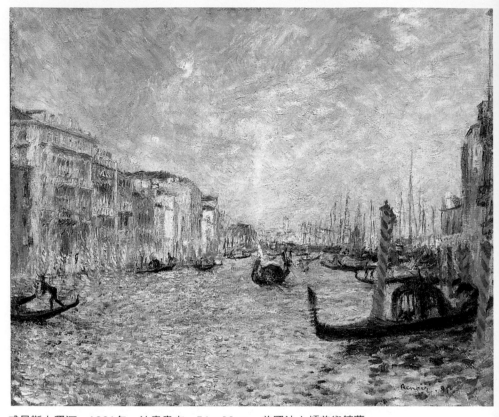

威尼斯大運河　1881年　油畫畫布　54×66cm　美國波士頓美術館藏

員，忠厚老實，但品味極佳，熱愛德拉克洛瓦的作品，曾說
要「同時收藏雷諾瓦和德拉克洛瓦的作品」，拍賣會上，他
立刻和雷諾瓦定下自己和妻子畫像的約定。他也特別喜歡塞
尚的作品，所以收藏了不少他們的作品。一八九九年，當他
去世時，他的太太拍賣他的收藏，其中共有二十一張塞尚及
十一張雷諾瓦的作品。

　　夏潘帝雅則以一百八十法朗在拍賣會上買下雷諾瓦一八
七四年的作品〈釣魚者〉，而後與他妻子成爲雷諾瓦後來十年 圖見48頁
裡最重要的贊助者。

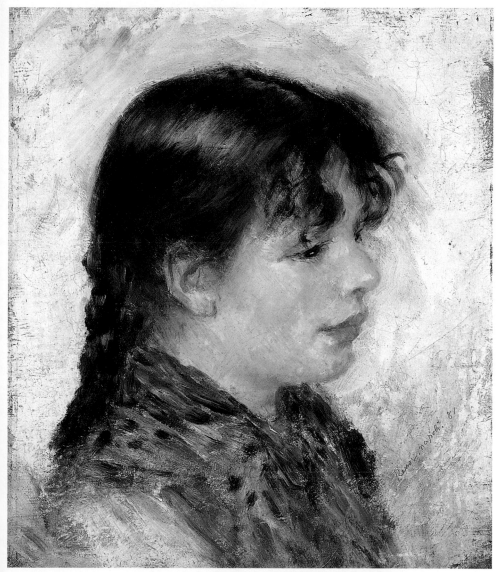

拿波里女郎　1881年　油畫畫布　35.6×30.8cm　加拿大蒙特里爾美術館藏

　　〈釣魚者〉完成於一八七四年，其中的男模特兒是雷諾瓦的兄弟艾德蒙。全畫以薄綠色爲底，幾乎沒有什麼明顯線條，有些部分如人物左邊的路徑，是用濕布磨擦出的效果。

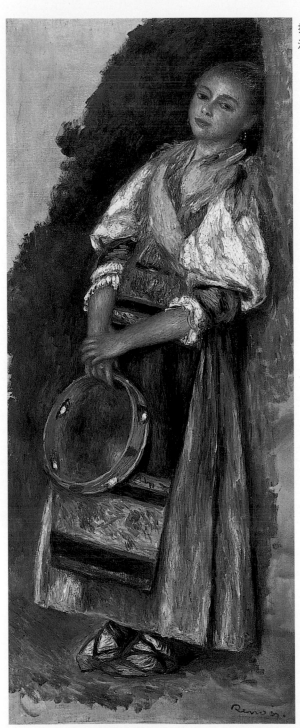

持鼓的義大利少女　1881年
油畫畫布　77×32cm　私人收藏

（右頁上圖）
香蕉園　1881年　油畫畫布
51.5×63.5cm　巴黎奧賽美術館藏
（右頁下圖）
阿爾及利亞的風景
1881年　油畫畫布
65.5×81cm　巴黎奧賽美術館藏

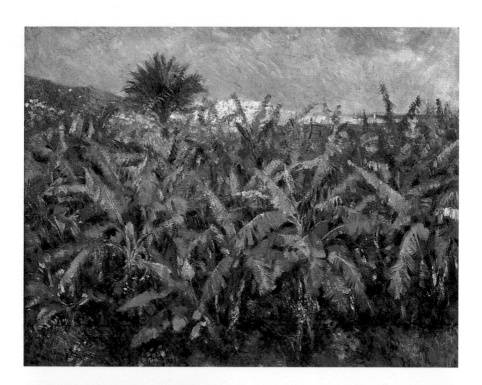

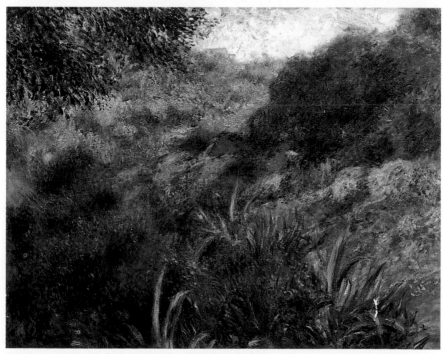

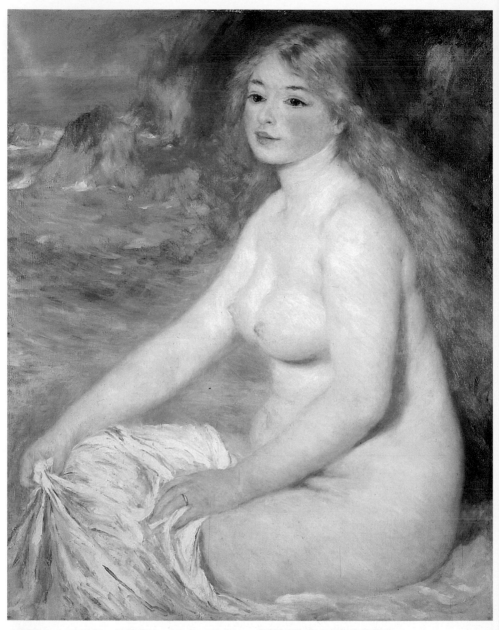

金髮浴女　1881年　油畫畫布　81.8×65.7cm　美國麻州克拉克藝術協會藏
整理長髮的浴女　1885年　油畫畫布　91.9×75cm　美國麻州克拉克藝術協會藏
（右頁下圖）

夏特的陸橋　1881年
油畫畫布　54×65.7cm
巴黎奧賽美術館藏

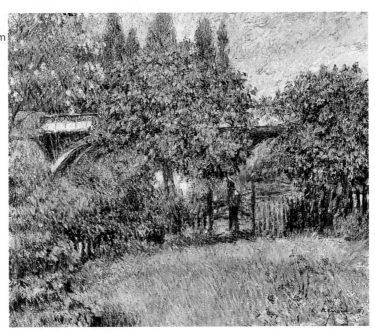

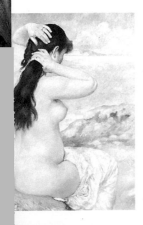

圖見 80 頁
圖見 85 頁

　　雷諾瓦坦承自己其實很喜歡參加夏潘帝雅夫人的派對，
在充滿智慧的環境中，女主人雍容華貴、老練機智，在這裡
也沒有什麼傲慢無禮或者無聊，人們似乎都很歡迎他，他也
欣然接受這種屬於相當現實的蒙馬特歡樂氣氛。

　　〈夏潘帝雅夫人畫像〉中，雷諾瓦以其特有的技巧，完美
呈現了一個女人出色的肌膚及真正來自內心的喜悅感，雖然
傳說中的夫人又矮又胖。其實，雷諾瓦始終未改變他快樂作
畫的心情，總是滿心歡喜的去看他的模特兒，〈夏潘帝雅夫
人和她的孩子們〉一畫中也是如此的展現。二個小孩粉紅而
圓潤，夫人則氣質端莊高貴。這幅作品由於畫中人物的知名
度，在一八七九年的沙龍展中被掛在最好的位置，吸引了很
多人的興趣，批評家對構圖的完美也無話可說，的確替雷諾
瓦帶來了相當的成功。

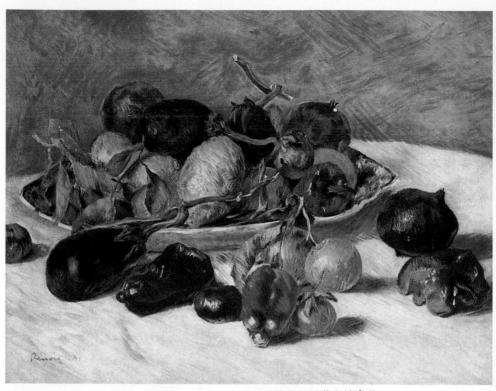

南法國的果實　1881年　油畫畫布　50×68cm　美國芝加哥藝術協會藏

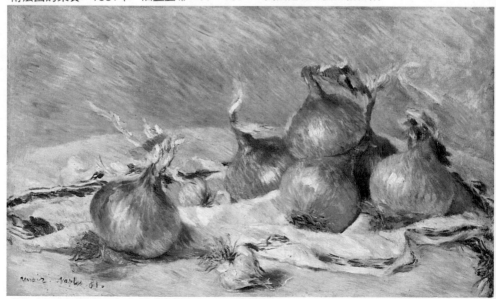

有洋蔥的靜物　1881年　油畫畫布　39.1×60.6cm　美國麻州克拉克藝術協會藏

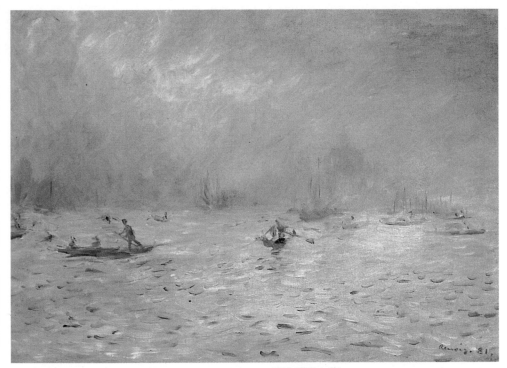

威尼斯風光　1881年　油畫畫布　45.4×60.3cm　華盛頓私人藏

古典主義的自覺

　　一八七九年沙龍展後，三十八歲的雷諾瓦已經不再有經
濟壓力。經過好長一段時間的努力工作，幾乎不曾休息過的
他，很想走出巴黎和塞納河區，出去看看外面的世界。

　　第一次旅行是到諾曼底海邊，接受保羅・伯納德（Paul
Berard）的邀請，到他在海邊的別墅作客。海並不是雷諾瓦
一貫繪畫的主題，所以他並不曾如莫內那樣，在浪花與懸崖
間尋獲滿足。不過，他在一八七九年畫了幅〈普維爾的峭
壁〉，以左方前景的男人大小尺寸，相對襯托出海與天的深
度感與寬度感。

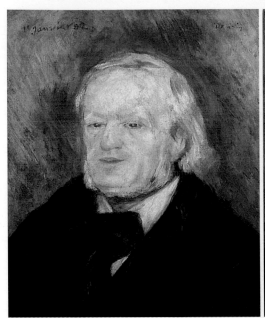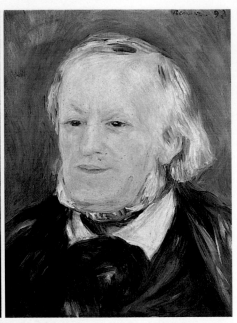

音樂家華格納像　1882年1月11日　油畫畫布
53×46cm　巴黎奧賽美術館藏

音樂家華格納像　　1893年　　油畫畫布
巴黎歌劇院藏

拿波里灣　1882年　油畫畫布　29×38.9cm　美國俄亥俄州哥倫布美術館藏

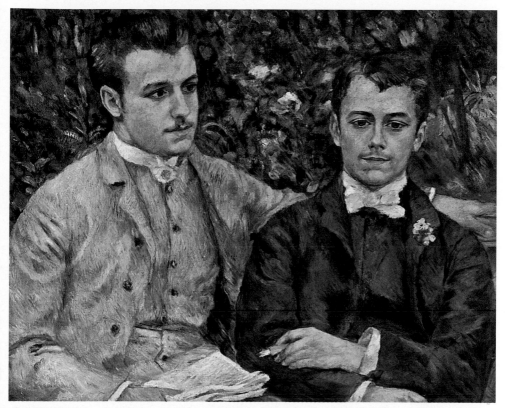

畫商夏爾與喬治‧杜朗里埃　1882年　油畫畫布　64×81cm　紐約私人藏

圖見112頁　〈阿爾及利亞幻想曲〉完成於一八八一年，畫中成渦形的
羣衆不像雷諾瓦習慣畫作的大尺寸肖像畫。他以並列的互補
色，例如黃地上的紫色陰影，製造出一種非常亮麗的感覺，
傳達出興奮、熱鬧的異國風光。不過，雷諾瓦後來雖然又去
了幾次阿爾及利亞，卻沒有什麼類似朝聖東方的作品出現。
喬治‧雷渥以爲「異國風味的環境並不能刺激他的創作力，
反而侷限了他的發揮」。

　　一八八一年，四十歲的雷諾瓦終於娶了年輕的米蕾‧愛

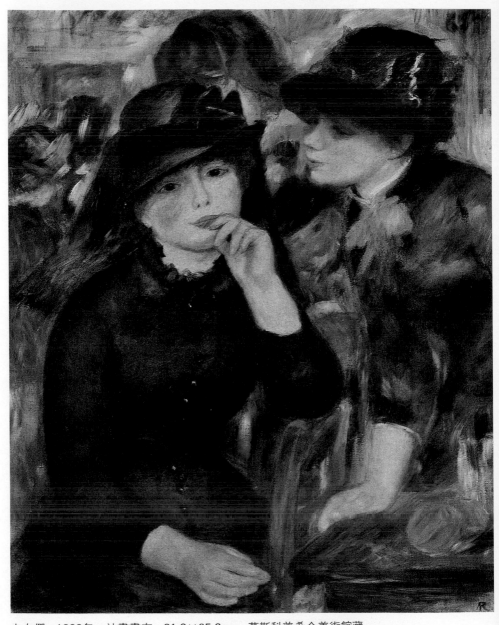

少女們　1882年　油畫畫布　81.3×65.2cm　莫斯科普希金美術館藏

阿爾及利亞的回憶　1882年　油畫畫布　46×65cm　巴黎杜朗里埃畫廊藏（右頁上圖）

阿爾及爾（阿爾及利亞首都）的教堂　1882年　油畫畫布　48.9×49.1cm　紐約私人藏
（右頁下圖）

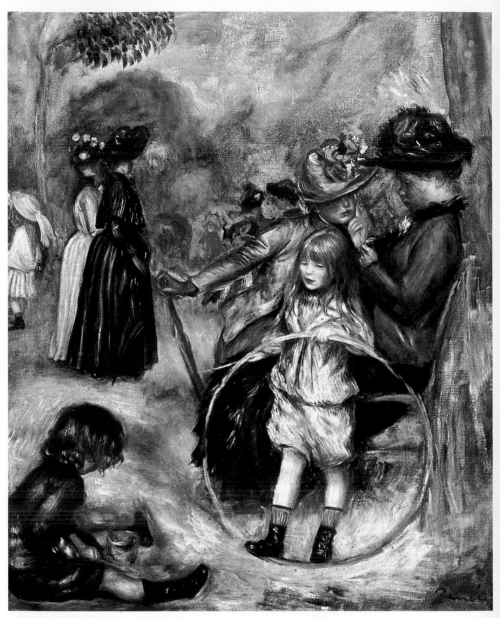

盧森堡的庭園　1883年　油畫畫布　64×53cm　巴黎私人藏

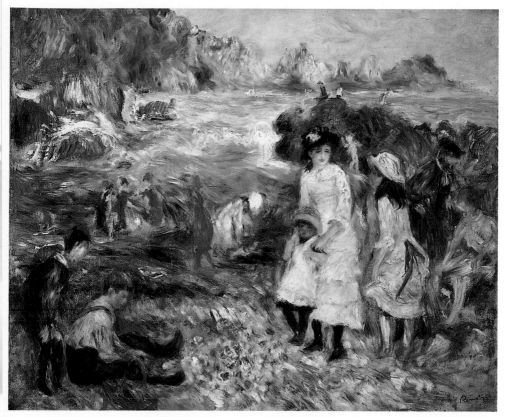

加吉島的兒童　1883年　油畫畫布　54.3×65cm　巴恩斯收藏館藏

圖見88頁

麗・夏格爲妻。愛麗原是位女裁縫師，曾多次爲雷諾瓦的畫作充當模特兒，除了〈船上的午宴〉外，在〈夏托的划船手〉中，雷諾瓦也畫活了穿著時髦，拉著裙緣，露出襯裙荷葉邊，自帽下回頭一瞥、風情萬種的愛麗。他們共渡了三十四年的美好婚姻，共有三個兒子。

　　接下來的幾年，雷諾瓦走過不少地方，義大利的威尼斯、羅馬、佛羅倫斯、那不勒斯、龐貝、西班牙、英國、荷蘭及法國其他各地，不過他似乎還是最喜歡法國，尤其是巴

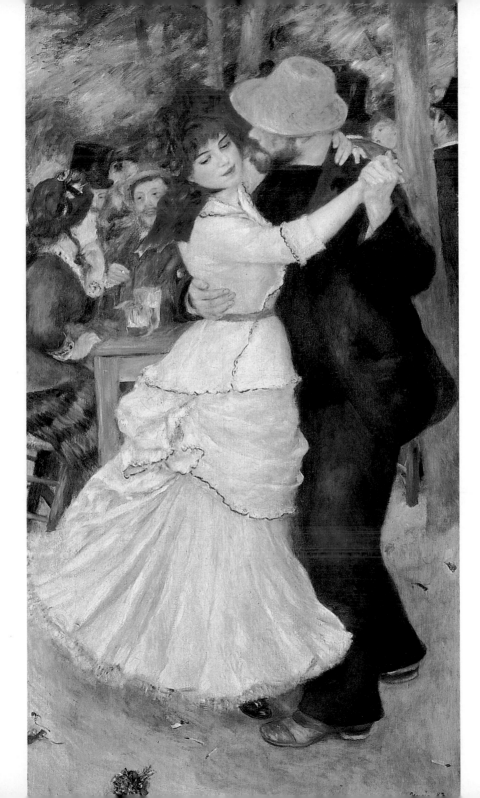

波格維爾之舞
1883年
油畫畫布
179×98cm
美國波士頓
美術館藏
（左頁圖）

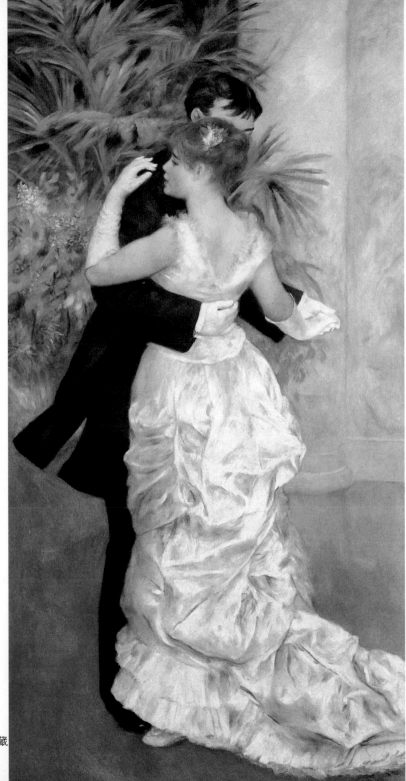

城市之舞
1883年
油畫畫布
180×90cm
巴黎奧賽美術館藏

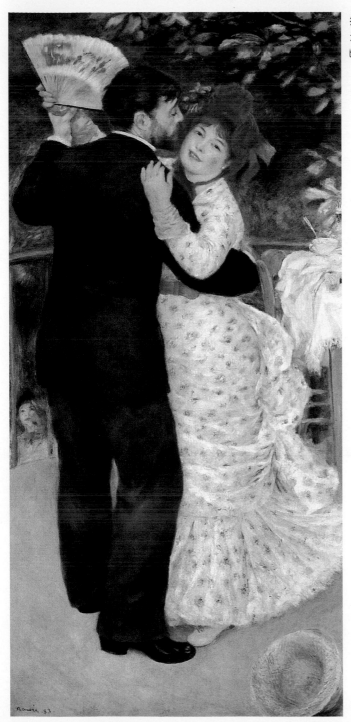

鄉間之舞　1883年
油畫畫布　180×90cm
巴黎奧賽美術館藏

132

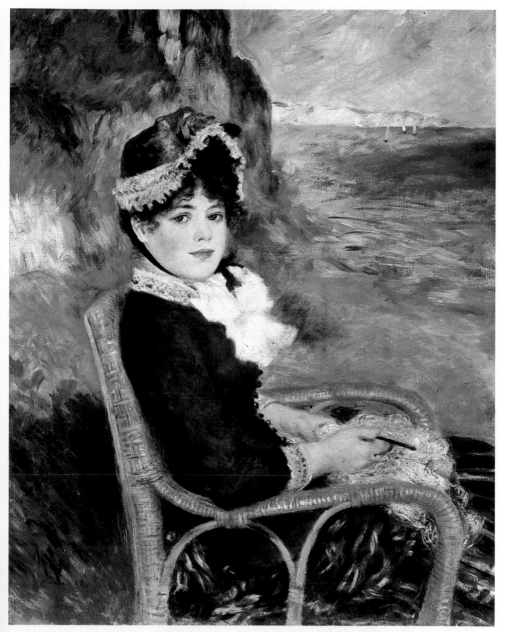

坐在海邊的少女　1883年　油畫畫布　92×73cm　紐約大都會美術館藏

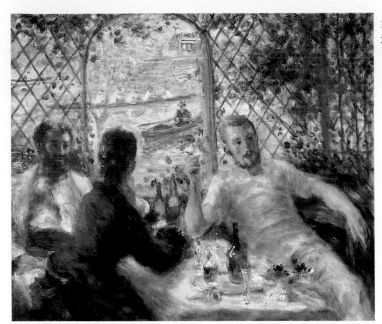

黎。事實上，他的確喜歡聖馬可廣場，不過義大利文藝復興
的教堂和米蘭的教堂裝飾並未使他開心，他只喜歡拉斐爾的
壁畫以及那不勒斯發現的古畫。他覺得西班牙找不到一個漂
亮女人而且十分無趣，只有維拉斯蓋茲和哥雅的作品還值得
讓人跑一趟馬德里。至於荷蘭，就沒有什麼太吸引人的地方
了，倒是在英國的短期旅行，讓他對十七世紀的歷史風景畫
家洛蘭讚不絕口。

　　雷諾瓦理想中的假期是在博物館中不斷研究，不斷練
習，而此目標的結果，是一系列旅行中的習作。

　　一八八二年，他替德國作曲家華格納畫像，大約只花了圖見122頁
二十五分鐘，不過後來他又重複畫了另一幅。

　　在博物館中待得越久，他越發對自己不滿，而在對古典
主義的震撼中，他發現偉大傳統畫家帶給現代畫家的一些價

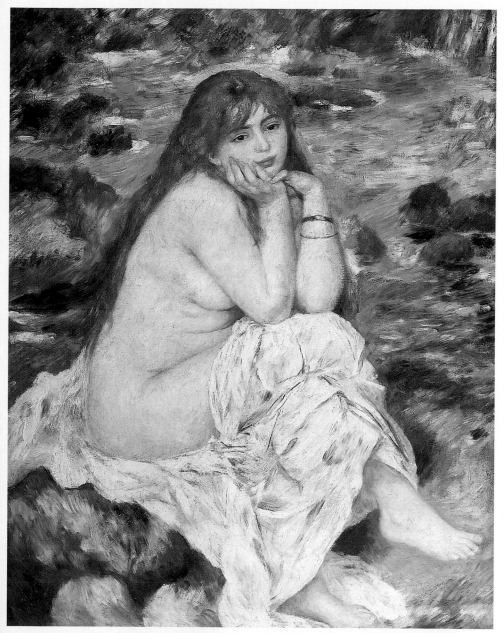

坐著的浴女　1883～1884年　油畫畫布　119.7×93.5cm　美國哈佛大學佛格美術館藏

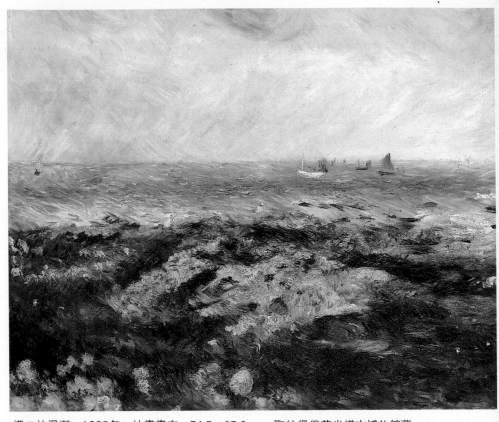

港口的退潮　1883年　油畫畫布　54.5×65.3cm　聖彼得堡艾米塔吉博物館藏
〈港口的退潮〉局部　（右頁圖）

值。像哥雅和維拉斯蓋茲，或者義大利畫派的提香及喜歡採
取熱鬧宴樂生活來處理宗教題材的威羅奈塞（Vero-
nese），他絕對承認林布蘭特的偉大，但更喜歡佛梅爾
（Vermeer），卻覺得荷蘭和法蘭德斯畫家的作品過分沈
悶。

　　他也因此發現了印象派畫家一些已經成為法則的「瑕
疵」。為什麼丁托列托會認為「黑色乃是顏色中的女皇？」
而根據他自己的作畫經驗，如果在一些明亮的色彩中添加一
些黑色，有時反而會使用色顯得更加靈巧。他以為露天作畫

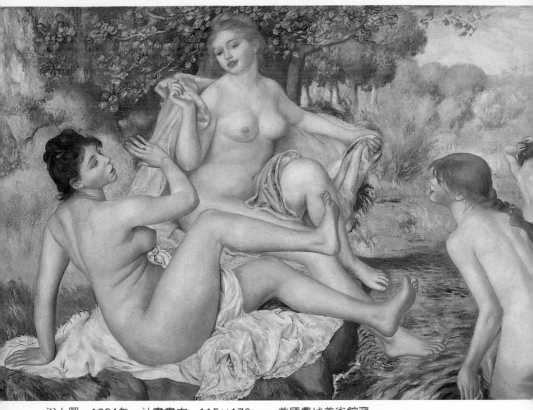

浴女圖　1884年　油畫畫布　115×170cm　美國費城美術館藏

使人不易迅速構圖。事實上，雷諾瓦共有二個畫室，一個在
聖喬治，那是每個星期四下午朋友的聚會之所，也是他用來
畫肖像畫及裸體畫的地方。另外一個是在蒙馬特區卡特特街
十二號，那是個有寬敞花園，二個大房間的畫室，他專門用
來畫戶外寫生作品，像〈煎餅磨坊的舞會〉、〈情侶〉、〈在煎 圖見 62 頁
餅磨坊的樹下〉等系列作品都是在這裡完成的。

　　像莫內、薛斯利等印象派畫家總以爲人物畫是其次的，
他們對雕塑作品毫無興趣，只想追求光的效果。雷諾瓦卻不
以爲然，一八八四年他告訴莫里索：「裸體畫是我認爲最重
要的繪畫形式」。

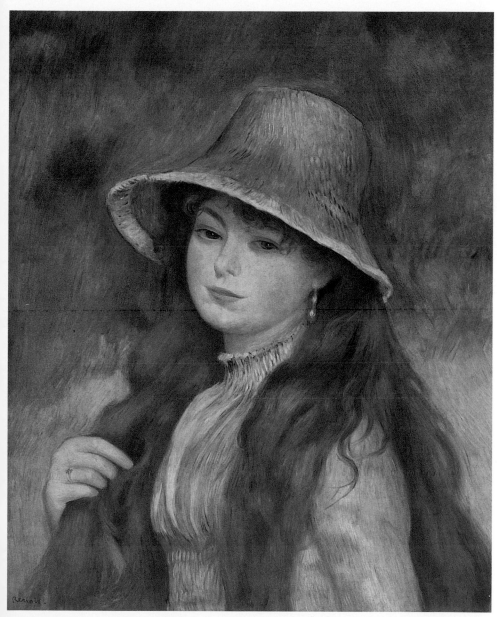

戴麥草帽的少女　1884年　油畫畫布　54×47cm　紐約艾德維・西・佛格夫婦藏

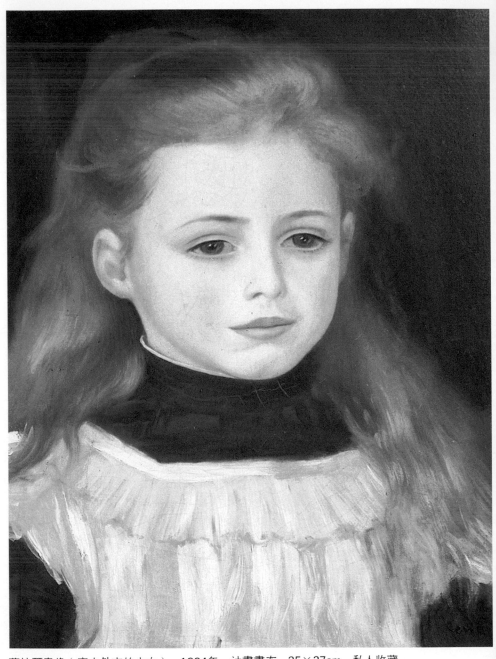

蓓拉爾畫像（穿白外衣的少女）　1884年　油畫畫布　35×27cm　私人收藏

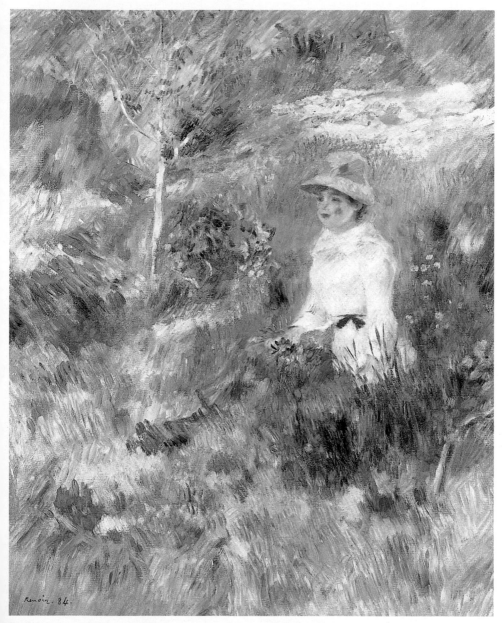

原野的少女　1884年　油畫畫布　81.2×65.7cm　巴黎私人藏

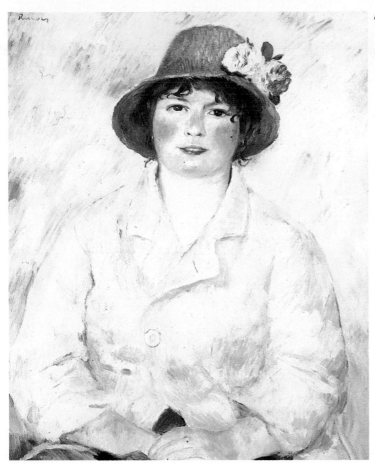

雷諾瓦夫人肖像
1885年　油畫畫布
美國費城美術館藏

　　其實在一八八一年那不勒斯旅途中的作品〈金髮浴女〉，圖見114頁
已經有了較明確的線條出現。雷諾瓦也開始放棄描繪一些複
雜的事件，或者再畫些如〈船上的午宴〉那樣的作品，也不再
那麼強烈的追求戶外光線的效果，他轉向更清楚、明確的形
式，加強了畫面的裝飾性，搪瓷般的平滑畫面，使人想起洛
可可風格的法國畫家布欣。自覺式的古典作風也拉開了他和
印象派間的距離。

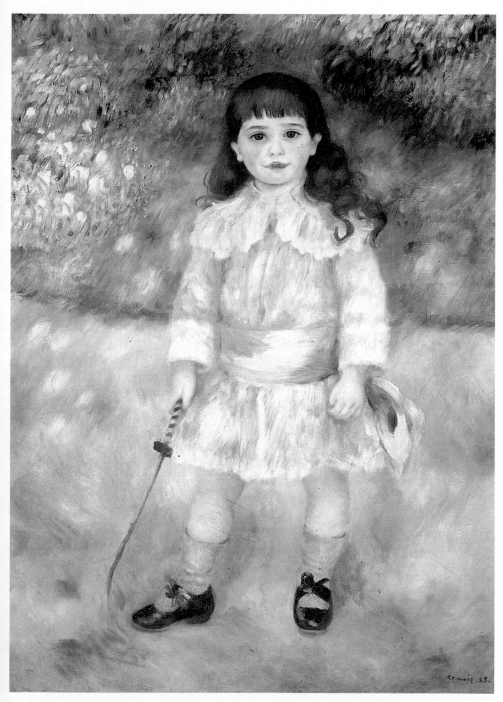

拿鞭子的小女孩　1885年　油畫畫布　105×75cm　莫斯科普希金美術館藏

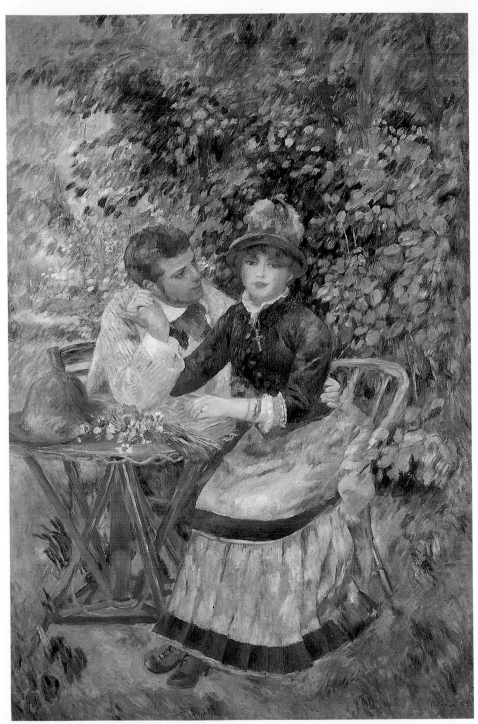

花園中　1885年　油畫畫布　170.5×112.5cm　聖彼得堡艾米塔吉博物館藏
〈花園中〉局部　（右頁圖）

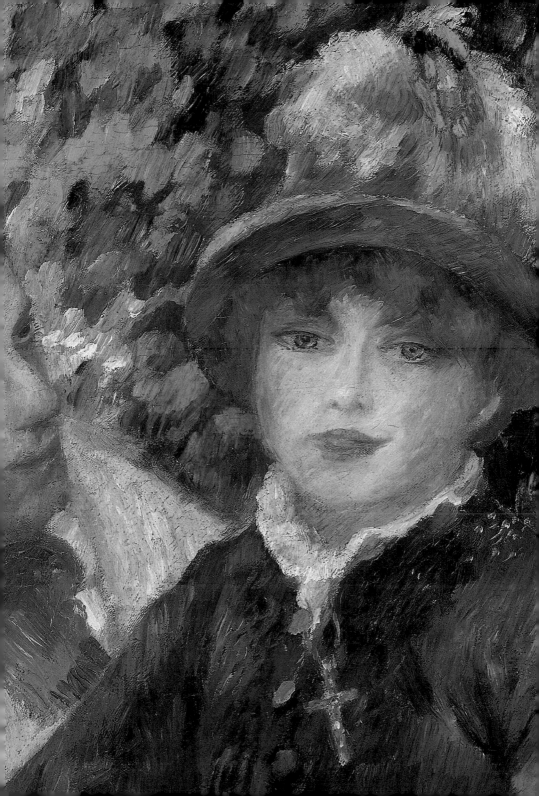

杜利尼特廣場　1885年　油畫畫布　55×66cm　巴黎私人藏

　　我們可以從他的系列作品〈鄉間之舞〉、〈城市之舞〉、圖見132頁　圖見131頁
〈波格維爾之舞〉看到一點新風格的轉變痕迹。畫中的人物只圖見130頁
有一對相擁而舞的男女。在〈波格維爾之舞〉中，女主角的裙
緣和不同方向的筆觸，以及粗糙的地面均暗示了華爾滋舞的
轉動旋律，有些細節的安排很有趣，如煙蒂、火柴、一束被
丟棄的紫羅蘭。這幅畫的女主角是當時馬戲團特技演員，後
來成爲女畫家，也是畫家尤特里羅的母親瓦拉登。

　　到了〈傘〉，雷諾瓦已開始強調線條和立體表現，這也是圖見92頁

歸途 1886年
油畫畫布 54×65.1cm
劍橋費茲威廉美術館藏

他在一八八○年代早期畫風轉變較爲明顯的一幅，雖然在右邊的小女孩及其後面的婦人們，似能看出當年印象派的畫風。以畫中人物的服裝來看，這幅畫有可能是分兩次完成的，右邊的　半應在　八八　年到　八八二年間，而左邊拿籃子的女人可能畫於一八八五年到一八八六年。整幅畫沒有了從前的即興感，添加的是刻意的安排和裝飾性，這可能是雷諾瓦研究安格爾和拉斐爾線條處理的成績。

圖見 138 頁

一八八四年的作品〈浴女圖〉，畢沙羅看了後說：「我可以瞭解他在嘗試有所突破，畫家追求改變是對的，但是他卻集中心力在處理線條上，又因爲沒有考慮到用色，畫中的人物似乎都被分開爲個別的實體」。

其實，這是雷諾瓦一幅相當重要的作品，他聲稱在過去三、四年間，至少作過十九次的習作才完成此畫，而且自以

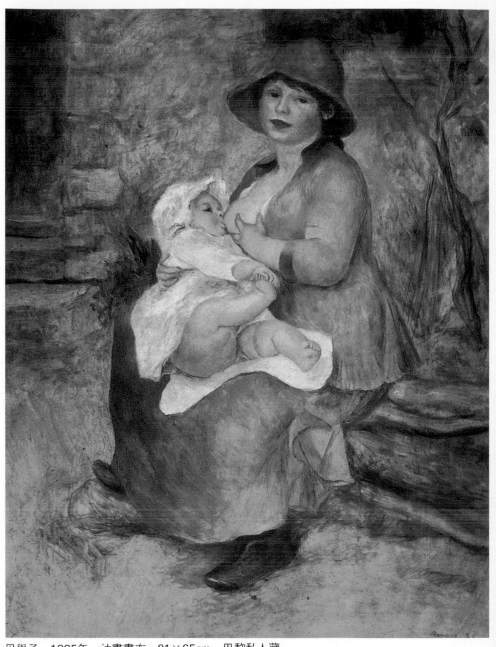

母與子　1885年　油畫畫布　81×65cm　巴黎私人藏

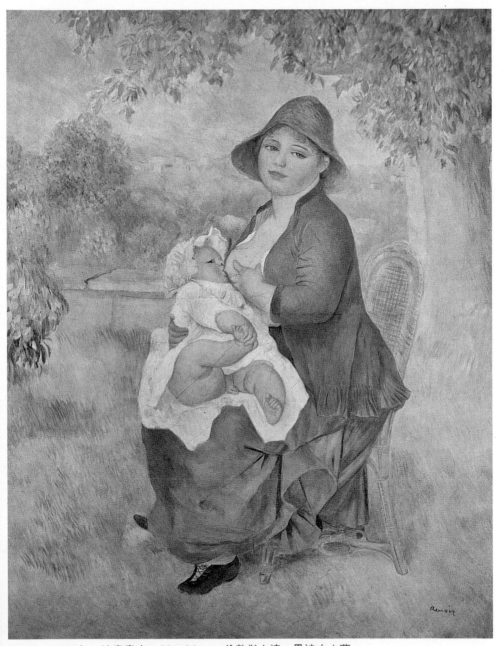

母與子　1886年　油畫畫布　80×64cm　倫敦傑士達·畢迪夫人藏

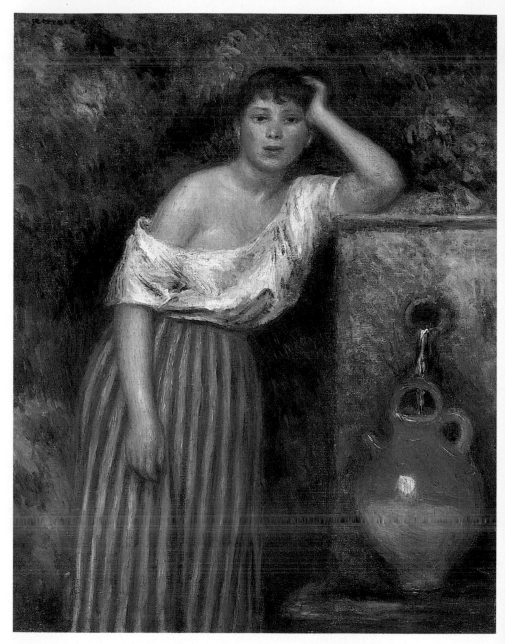

接泉水的少女　1887年　油畫畫布　41×32.5cm　日本日動美術財團藏

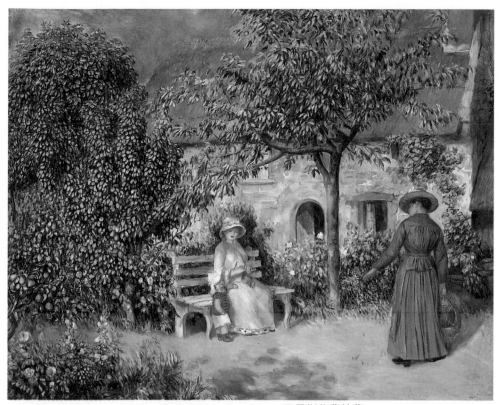

布爾塔紐庭院情景　1886年　油畫畫布　54×65cm　巴恩斯收藏館藏

爲「跨出了小小的一步」。除了明顯受到安格爾的影響外，
人物姿勢的靈感來自十七世紀雕刻家吉哈東（Francois
Girardon）的淺浮雕。不像以前作品那樣特別考慮某個時間
內光與顏色的呈現，而且絕對是在畫室中完成。當美麗的少
女在樹蔭下入浴時，我們看不到光的變化，只有乾且輪廓分
明的線條，就像喬托的作品，是一點也不「現代」的。

　　另一方面，雷諾瓦也沈醉在幸福美滿的婚姻生活中。一
八八六年長子皮耶出世，他以新的線條作風畫了〈母與子〉及

圖見 148 · 149 頁

151

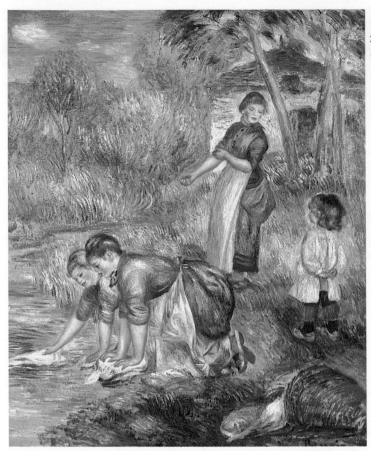

〈洗衣婦及其子〉，畫出豐滿嬌媚的女性，有子在懷的快樂，
嫵媚與迷人感充滿了畫面。畢竟「古典主義」與「現實生
活」並不那麼容易完全分開，不如嘗試選擇將兩者做完美結
合。

天生的樂觀主義者

　　一八八六年後，當印象派在紐約展出引起一陣旋風而使

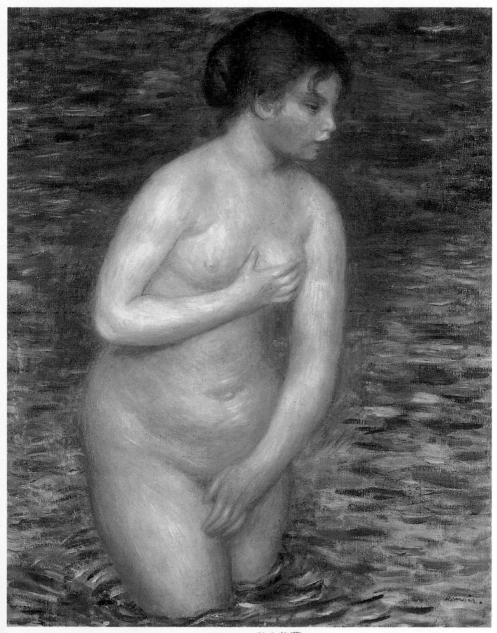

水中裸婦　1888年　油畫畫布　81.5×65.5cm　私人收藏

155

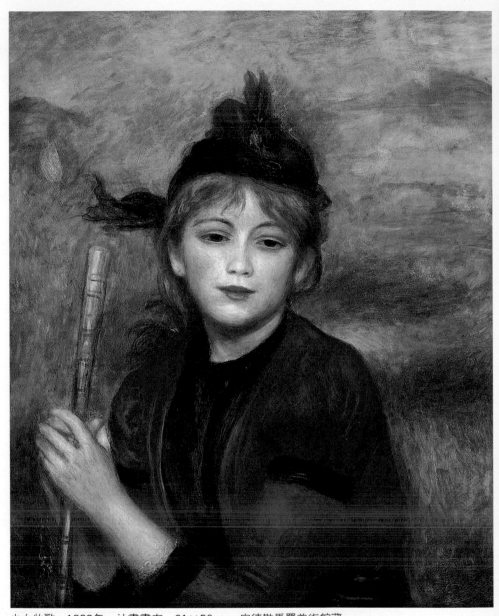

少女牧歌　1888年　油畫畫布　61×50cm　安德勒馬羅美術館藏

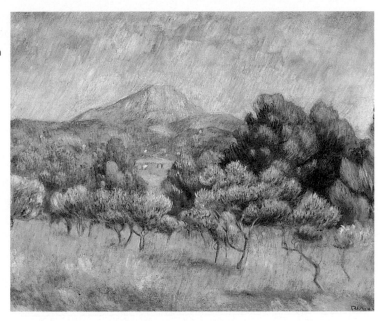

聖維多山
1888～1891年
油畫畫布　53×64cm
耶魯大學藝術畫廊藏

印象派的作品供不應求後，雷諾瓦和所有的朋友一樣，再也
沒有經濟的困擾。

　　安定快樂的家庭生活當然也影響了他的作品，何況美麗
的雷諾瓦夫人總是提醒他「女人應該畫的像美麗的水果」。
一八九三年次男勤出生，一九〇一年又生下三男克勞德，暱
名「可可」。雷諾瓦因此畫了不少有關家庭生活的畫作，尤
其是兒子們。比起以往被人委託所畫的肖像畫來，這些作品
更有親密的感情存在，因爲那是一種出自每日的觀察與疼
愛。

　　在一八九三年前，雷諾瓦的作品都在努力界定自己的藝
術方向。一八九一年他寫道：「四天前我滿五十歲了，追求
表現光線對我來説，好像太老了一點。不過，我必須做自己
該做的事情……。」雷諾瓦的繪畫中，充分流露出他天生的
樂觀主義者的性格。

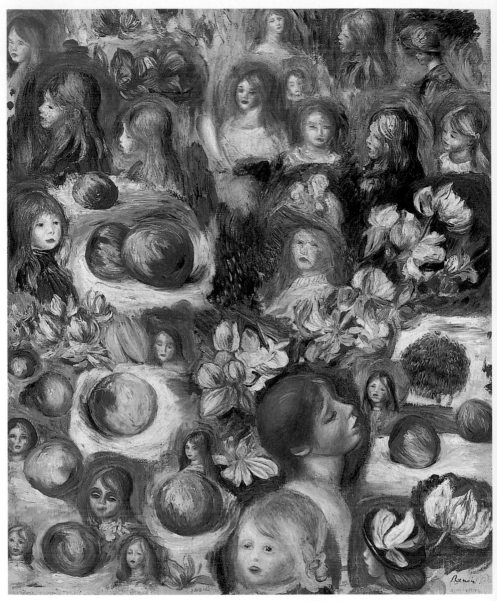

頭像的練習　1889年　油畫畫布　55×46cm　彼特里杜斯畫廊藏

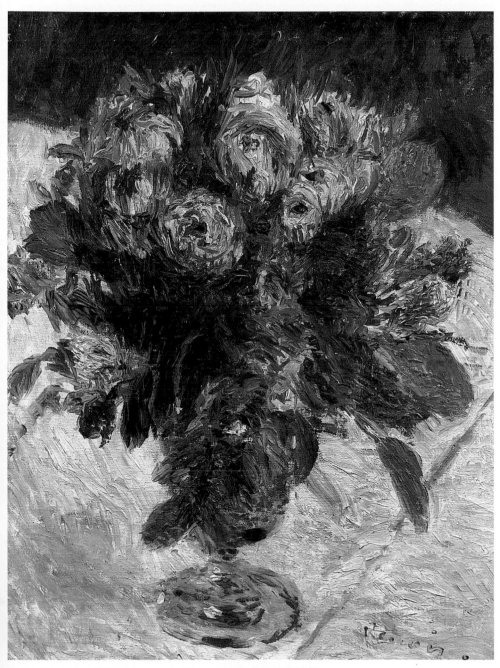

玫瑰　1890年　油畫畫布　35.5×27cm　巴黎奧賽美術館藏

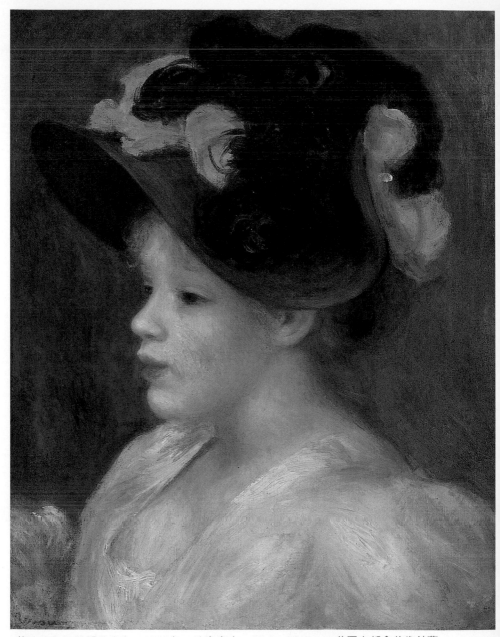

戴玫瑰色的黑帽的少女　1890年　油畫畫布　40.6×32.4cm　美國大都會美術館藏

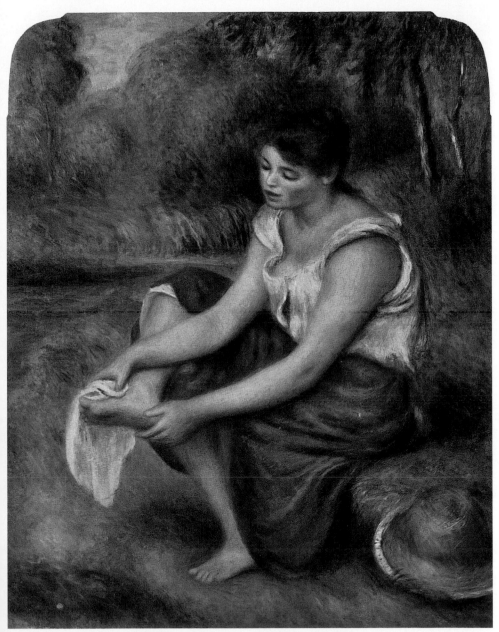

擦腳的少女　1890年　油畫畫布　66×54cm　紐約保羅·羅森堡藏

女像柱　1890年　油畫
尼斯美術館藏

〈女像柱〉腳部局部

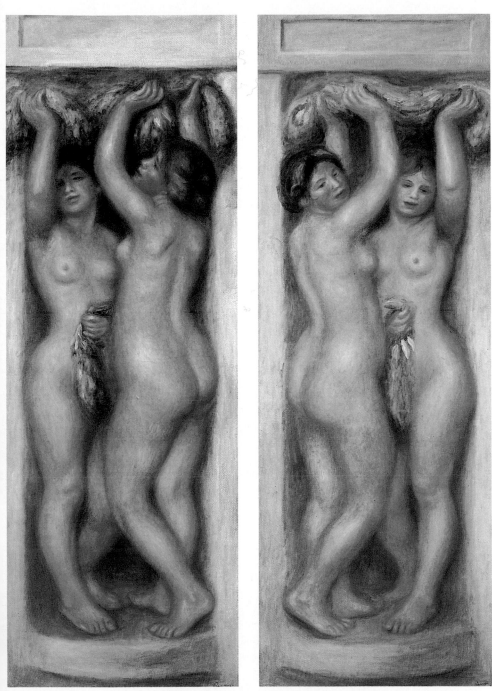

女像柱（二圖） 1910年 油畫畫布 130.2×44.8cm 巴恩斯收藏館藏

草地上　1890年　油畫畫布　81×65cm　紐約魯威遜夫婦藏

結紅髮巾的少女　1891年　油畫畫布　41.2×32cm　美國私人藏

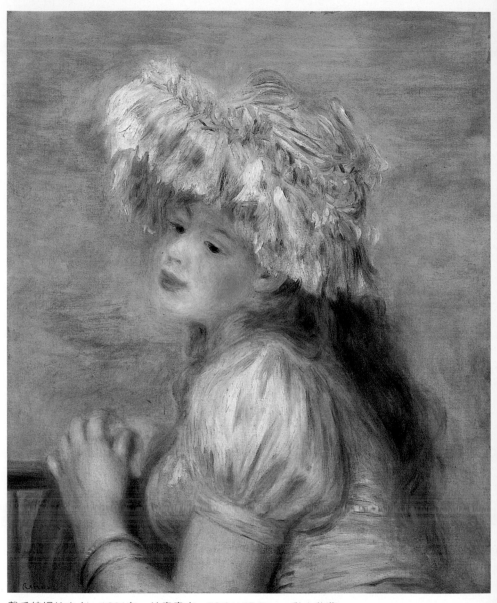

戴毛線帽的少女　1891年　油畫畫布　53.3×45.7cm　私人收藏

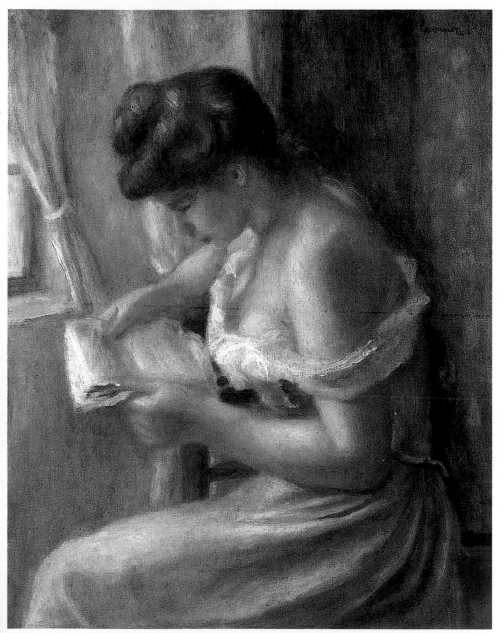

閱讀中的女子　1891年　油畫畫布　41.6×32.3cm　美國麻州克拉克藝術協會藏

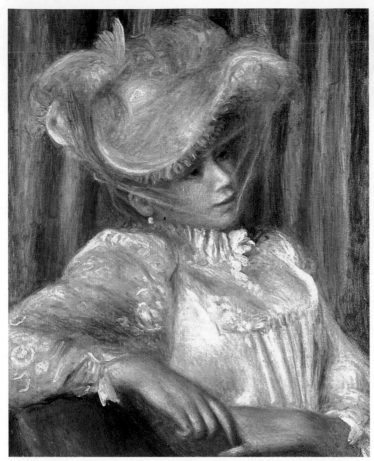

戴帽女子　1891年
油畫畫布　56×46cm
東京國立西洋美術館藏

　　「雷諾瓦的嚴肅態度」時期並不太長，不過他後來繼續
畫裸體畫，成爲他晚年作品中最喜愛、也是最重要的題材。

　　〈坐著的裸女〉畫於一八九二年，背景中有明顯的峭壁，圖見 174 頁
可能是一八九二年夏天在大西洋海邊的寫生作品，不過雷諾
瓦只著重裸女的細節，例如她渾圓潔白的膝蓋。雷諾瓦畫了
一系列裸女坐在風景前的作品，莫内也擁有一張，他以爲：
「裸體人物十分美麗，但背景卻太平常，簡直像攝影師的裝
飾背景。」一八九二年初的〈彈鋼琴的少女〉，也屬系列作　圖見 170 、 172 、 173 頁

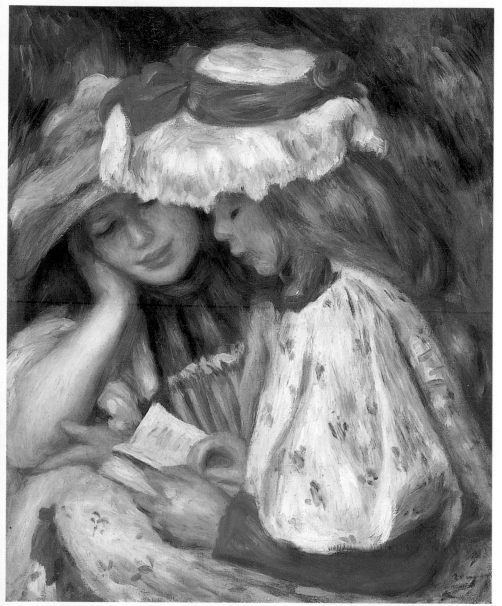

閱讀中的少女　1890～1891年　油畫畫布　56.5×48.3cm　洛杉磯市立美術館藏

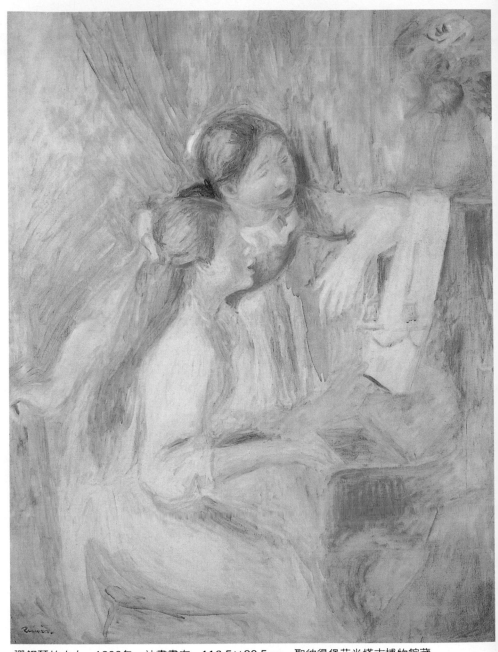

彈鋼琴的少女　1892年　油畫畫布　116.5×89.5cm　聖彼得堡艾米塔吉博物館藏

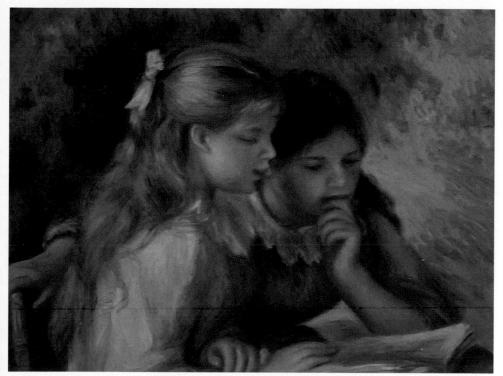

閱讀中的少女　1892年　油畫畫布　46×55.5cm　巴黎奧賽美術館藏

品，那段時期，雷諾瓦畫了很多「兩個女孩」的作品，或讀書、或彈琴，多以馬奈和莫里索的女兒為模特兒。這幅畫中已看不見嚴格的線條，顏色的反差很強，以橘黃、紅為主色的畫面，氣氛悠閒而華麗，是後來典型的雷諾瓦風格。

　　一八九八年，他在法國勃艮弟的艾紹宜斯（Essoyes）買了一棟房子，和家人一起渡過夏日。一九○三年後，因為關節炎折磨，則在南邊的坎尼斯（Cagnes）渡過冬日。

　　雷諾瓦的太太愛麗十分賢慧，打理家中一切事物，當二個女佣卡波妮爾和波蘭吉均被找去做「浴女圖」的模特兒時，她也沒有怒言。在她的監督下，雷諾瓦家的魚羹是無處

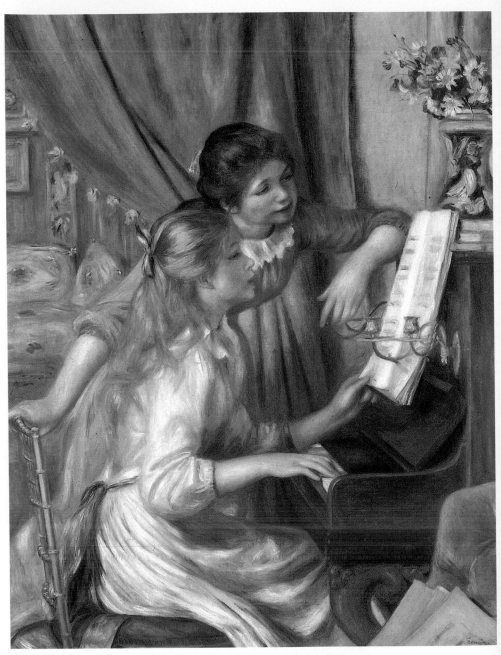

彈鋼琴的少女　1892年　油畫畫布　116×90cm　巴黎奧賽美術館藏

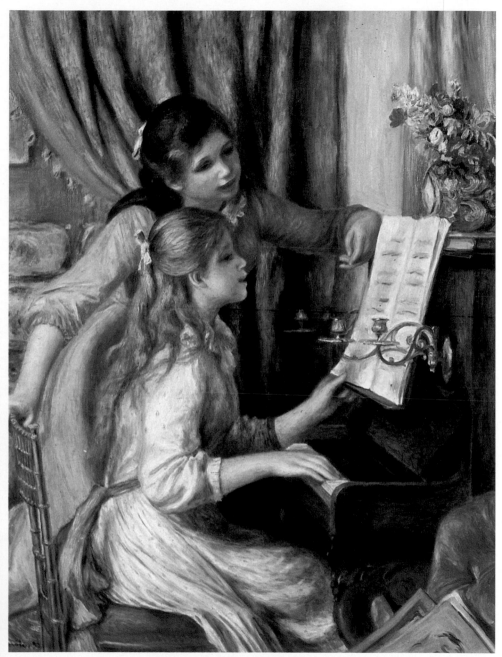

彈鋼琴的少女　1892年　油畫畫布　56×46cm　紐約私人藏

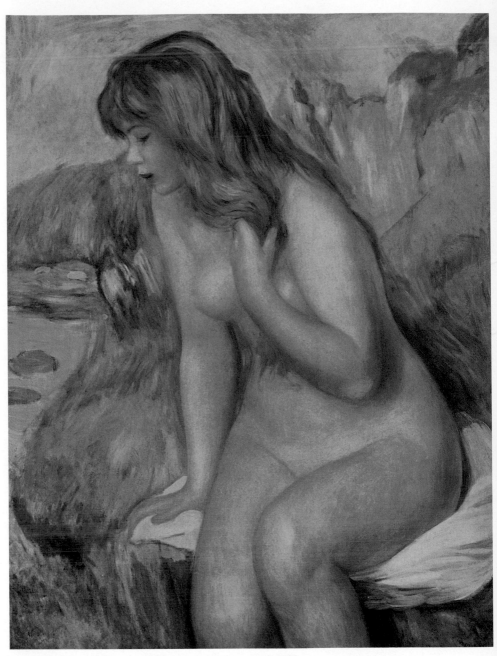

坐著的裸女　1892年　油畫畫布　80×63cm　私人收藏

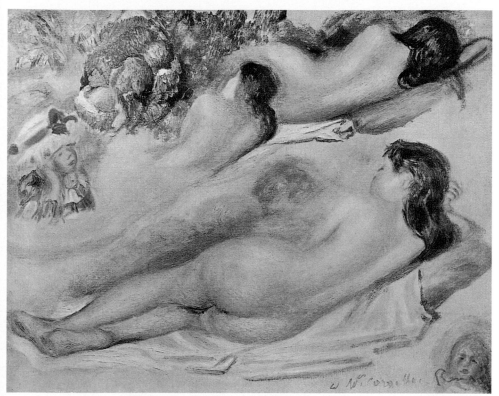

裸女習作　1892年　油畫畫布　31.1×39.4cm　巴黎私人藏

可尋的美味，她安排瓶花，那是偶而的作畫對象，甚至替雷
諾瓦洗畫筆，因爲雷諾瓦說她洗的比卡波妮爾乾淨。

　　雷諾瓦對家中食物的要求是：必須注意要使女人們的皮
膚能保持光源。女佣卡波妮爾是雷諾瓦晚年最喜歡，也是重
要的模特兒之一。她和愛麗有親戚關係，在她十六歲當愛麗
第二次懷孕時被雷諾瓦僱用，後來就留了下來。雷諾瓦喜歡
她的小胸脯、大屁股身材及「會反光」的皮膚，更喜歡她能
輕鬆、自然的在任何時候擺出姿勢，或者裝扮成巴里斯的牧
羊者，成爲〈巴里斯的評選〉畫中的模特兒（一九一五年作

圖見234頁

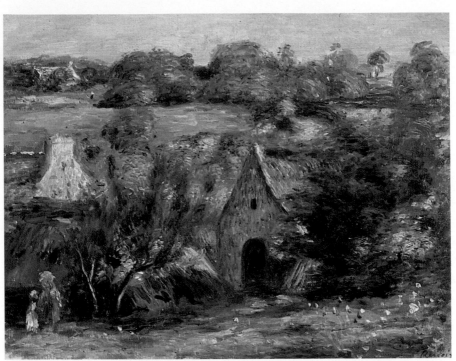

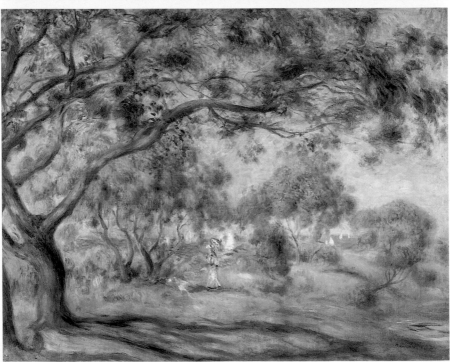

176

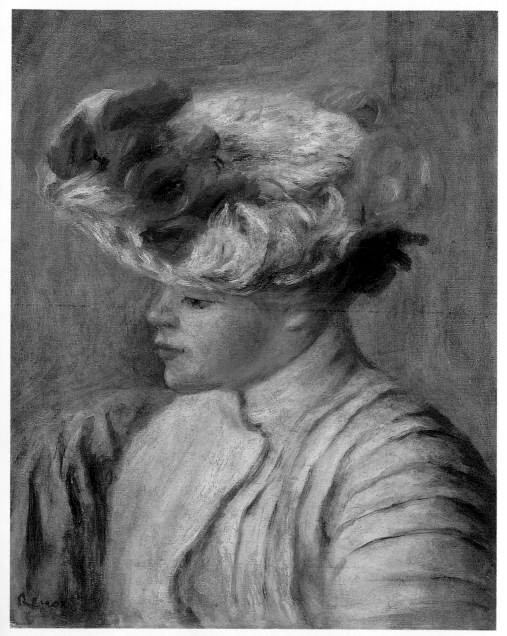

戴花帽子的年輕女人　1892年　油畫畫布　41.5×33cm　聖彼得堡艾米塔吉博物館藏

布爾塔紐的風景　1892年　油畫畫布　55×66cm　巴黎私人藏（左頁上圖）
諾哇姆迪埃島風景　1892年　油畫畫布　65.4×81cm　巴恩斯收藏館藏（左頁下圖）

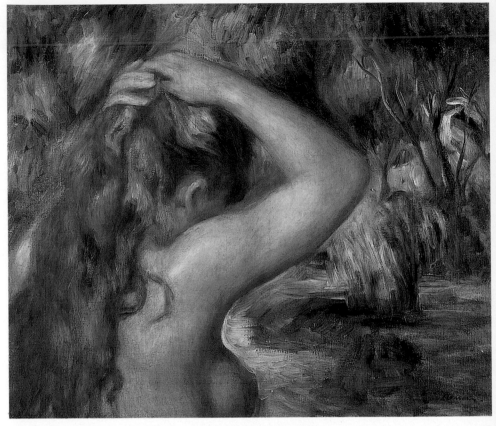

綁髮的女子　1892年　油畫畫布　46.5×55.2cm　私人收藏

品）。〈拿著玫瑰花的卡波妮爾〉中，嬌艷的玫瑰花襯托出卡圖見230頁
波妮爾渾圓、肉感的身材和清亮、鮮明、無缺點的皮膚。一
八九六年後，玫瑰花也是雷諾瓦最喜歡的畫題，他曾表示：
「玫瑰花能幫助我找出裸體畫像中女人肌膚的色澤感」。

　　雷諾瓦後期的作品都十分強調暖色調。〈戴藍帽子的年圖見199頁
輕女人〉與其說是肖像畫，不如說是畫家對「形」與「色」
的掌握表現，像帽子的曲線，臉的輪廓，赤褐色頭髮和明亮
的橘色背景。而背景中添加的綠色又突顯出婦人衣服上的紅

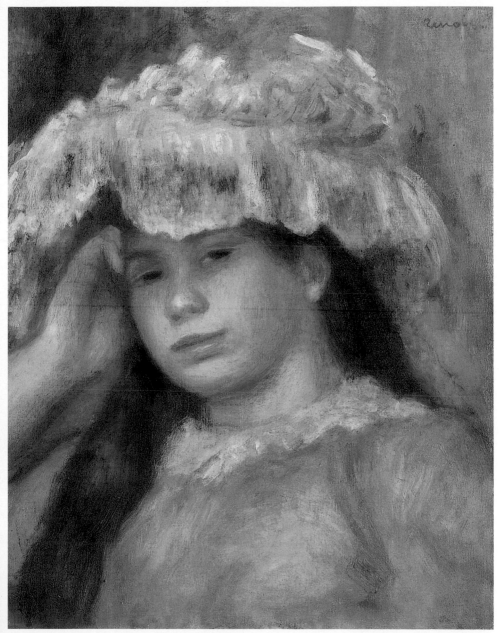

戴帽子的年輕女孩　1892～1894年　油畫畫布　41.3×32.5cm　聖彼得堡艾米塔吉博物館藏

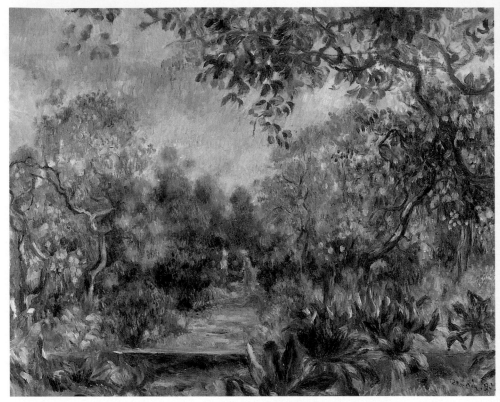

拿波里風景　1893年　油畫畫布　65×81cm　美國聖法蘭西斯柯美術館藏

玫瑰，我們看不到明顯的線條，取而代之的是有韻律感的曲
線，一種美感的移動，襯托出女人性感的臉，厚唇及貓樣的
眼睛。〈拿響板的舞者〉和〈持鼓的舞者〉兩幅畫則是替茅利圖見218頁
斯・加納（Maurice Gangnat）公寓的餐廳裝飾而畫，本來
的構想是女孩拿著一盤水果，後來因怕萬一搬家或換房間，
畫題容易受到限制而作了改變。兩畫間有和諧的節奏感，也
都表現出渾圓的感官美，我們可以看到雷諾瓦對古典人物造
型仍然十分有興趣。茅利斯・加納是雷諾瓦晚年的重要贊助
者，也是最有眼光的鑑賞家。勤・雷諾瓦回憶道：「他不論

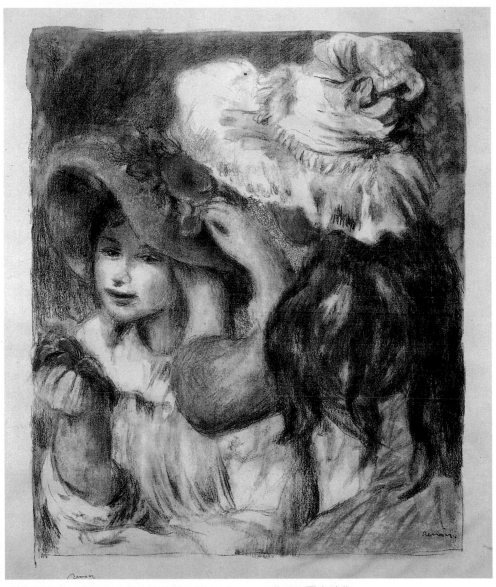

花飾的帽子　1894年　彩色石版畫　88×62cm　巴黎國立圖書館藏

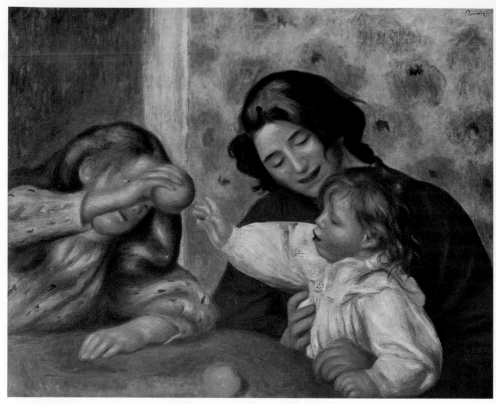

卡波妮爾與珍妮　1895年　油畫畫布　紐約哈里斯·珍納絲夫人藏

在何時走進畫室，總會立刻盯上父親自認為最好的一張，父
親總是說他眼光獨具」。

　　另外一位畫商安伯斯·伏拉德（Ambroise Vollard）也
是與印象派畫家關係十分密切的經紀人。他的品味就沒有那
麼確定，但是由於很願意接受別人的建議，加上敏銳的商業
頭腦，也替雷諾瓦帶來不少成功與好運。伏拉德曾經替雷諾
瓦寫傳記，並在一九一八年出版，不過朋友們總是揶揄雷諾
瓦老是喜歡告訴他一些編造的典故，以至於書中有些情節、

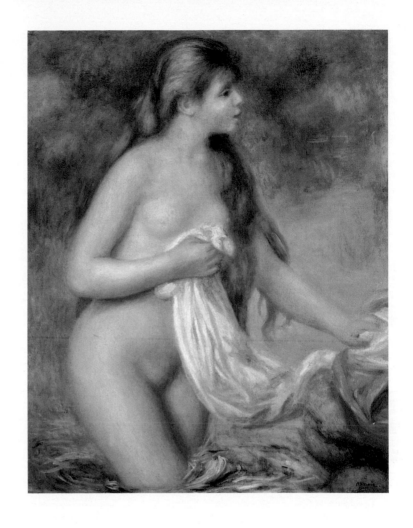

長髮浴女　1895年
油畫畫布
巴黎橘園美術館藏

圖見 216 頁　對話都是從未發生過的事。〈伏拉德的畫像〉也是屬於暖色調
作品，也有渾圓的曲線，雷諾瓦只花了很少時間就迅速畫出
伏拉德全神貫注觀看小雕像的神情，神色十分自然。塞尚在
一八九八年也替伏拉德畫了一張肖像畫，據說曾要伏拉德擺
了好多姿勢，另外畢卡索也畫過伏拉德的畫像。（請參閱本
社出版《塞尚》第 196 頁 ）

　　雷諾瓦曾在一八八三年十二月與莫內一起到法國南部的

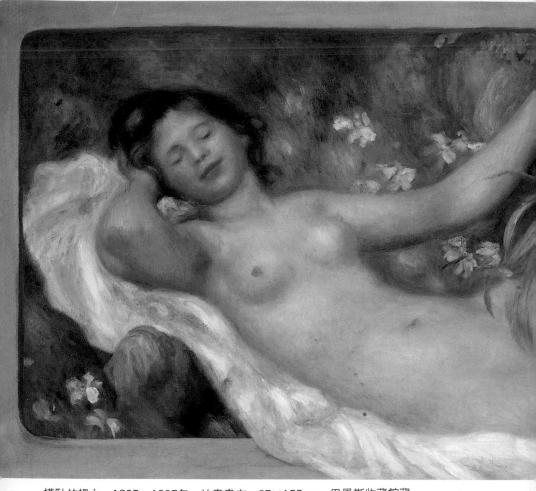

橫臥的裸女　1895～1897年　油畫畫布　67×155cm　巴恩斯收藏館藏

勒斯塔克訪問塞尚。他一直十分欣賞塞尚在印象派中的獨立
風格。〈風景中的裸女們〉及其晚期的裸女圖中，塞尚的影響 圖見 223 頁
力是可以看見的。以裸女結合風景來表現地中海的色與光，
是雷諾瓦最後十年的主要作品內容。〈風景中的裸女們〉人物
沒有仔細的輪廓描繪，重點都在圓的身體，而風景也變得與
裸女們一樣重要，不再如以前那樣只重視裸女。雷諾瓦用半

透明顏料薄刷在白底上，使人想起水彩畫的技巧。畫面清
爽，只除了一些白色厚塗的部分。

從光與色彩描繪形態

　　一八八九年，當雷諾瓦四十八歲時，不幸罹患了風濕
病，使他在晚年時遭到極大的肉體上折磨。他試過各種不同

無邪的少女　1895年　油畫畫布　40.6×30.6cm　布魯克斯美術館藏

186

往艾梭瓦的路　1895～1901年　油畫畫布　47×56.5cm　私人收藏

橫臥的裸女　1902年　73×152cm　紐約保羅‧羅森堡藏

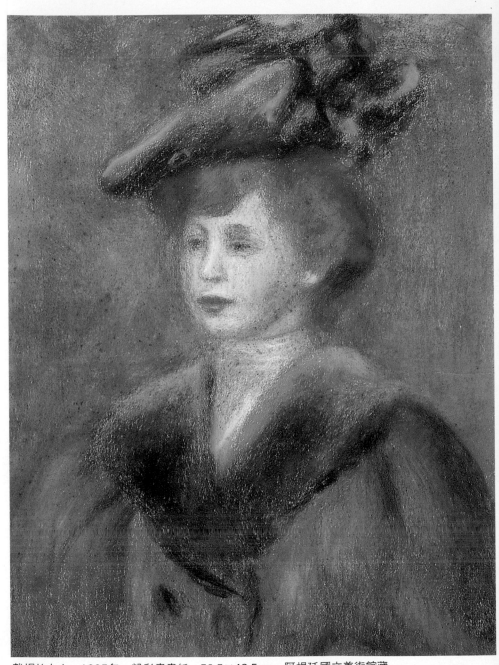

戴帽的女人　1895年　粉彩畫畫紙　56.5×43.5cm　阿根廷國立美術館藏

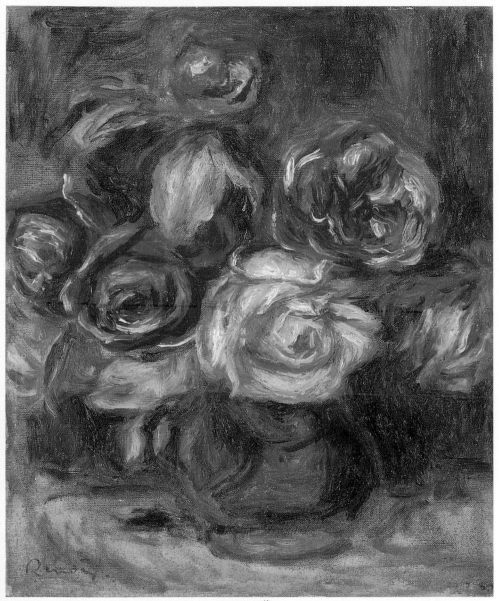

薔薇園　1895年　油畫　33.5×28cm　日本私人藏

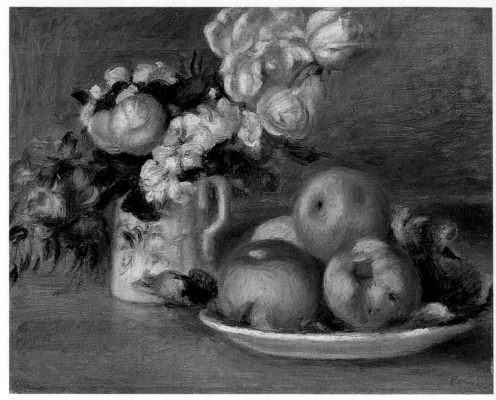

蘋果與花　1895～1896年　油畫畫布　32.8×41.4cm　聖彼得堡艾米塔吉博物館藏

　　的治療方法，可惜都宣告無效。他的手、腳、膝蓋都動過手
術，很多年都必須靠拐杖行走。一九一〇年終於不得不坐上
輪椅，一九一二年更完全癱瘓，無法再站起來。

　　這樣一個削瘦、無助的老人，身上處處是破碎的關節，
臉上更是滿臉皺紋及稀疏的鬍子。但是，他仍然十分幽默，
更重要的是仍然充滿了創作的熱情。

　　他認爲自己是幸運的老傢伙，還可以坐在輪椅上畫畫。
情緒來時，他也會焦躁不安，揚言從此不再畫畫，可是第二
天早上，當年輕的模特兒從尼斯來到時，他又很快忘記一切

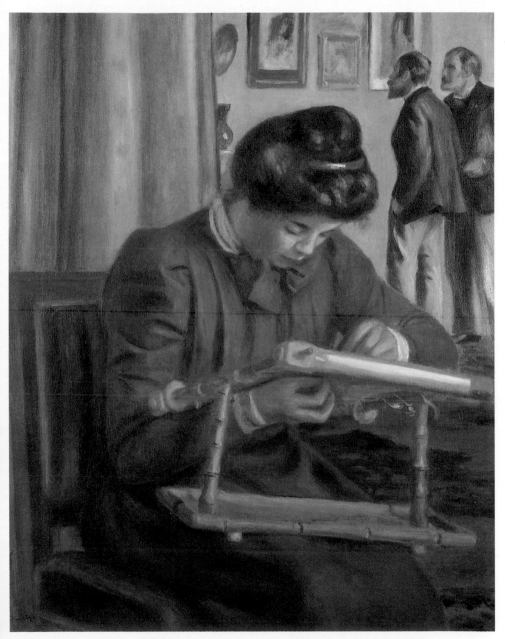

刺繡　1895～1898年　油畫畫布　82.6×65.8cm　美國俄亥俄州哥倫布美術館藏

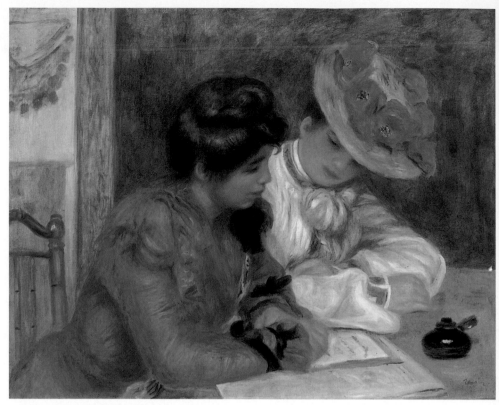

寫信　1895～1900年　油畫畫布　65×81.2cm　美國麻州克拉克藝術協會藏

再度快樂起來，忘記了身體上的疼痛。

　　通常，早上十點前，他會坐在花園中的畫架前，審視自己前一天的成績。他有一個特別爲大畫布設計的畫架，裝在滾筒上可以自由拉上拉下以方便他工作。筆是用一根木棒綁在已經支離破碎的手上，雷諾瓦戲稱它是「可以穿上的大姆指」。

　　由於一旦被固定住，中間就不太可能換筆，所以他總是從頭到尾只用一枝筆，浸在松節油中清洗。他也大大簡化了調色盤上的顏色，上面只有白色、那不勒斯黃、褐色、紅黃

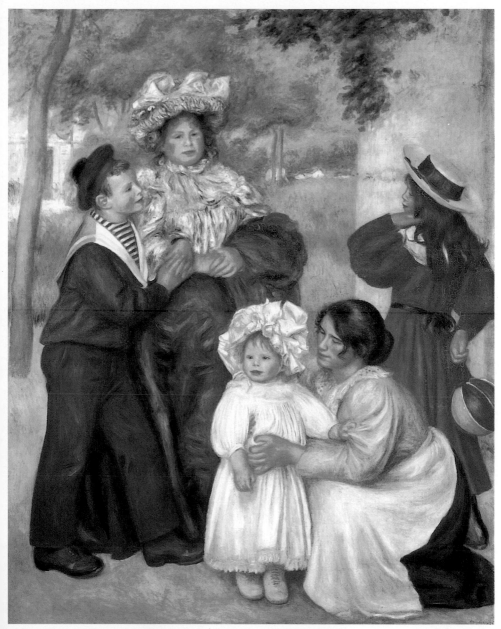

畫家的家人　1896年　油畫畫布　173×140cm　巴恩斯收藏館藏

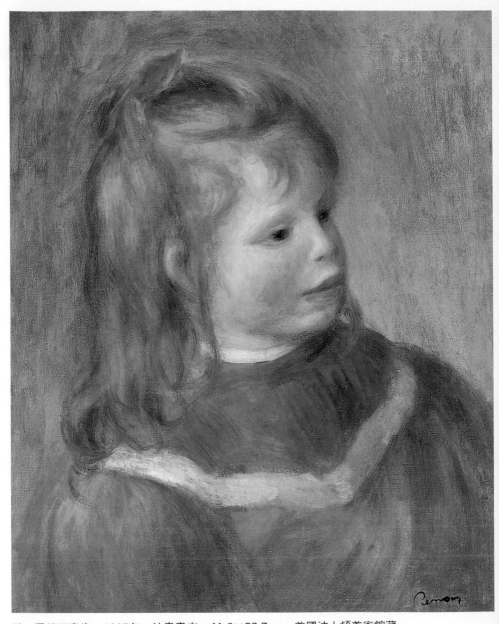

勤‧雷諾瓦畫像　1897年　油畫畫布　41.6×33.7cm　美國波士頓美術館藏
雷諾瓦的第二個男孩勤的畫像，此時勤三歲。當時習慣男孩在上學前都留著長髮，因此看起來像
女孩。

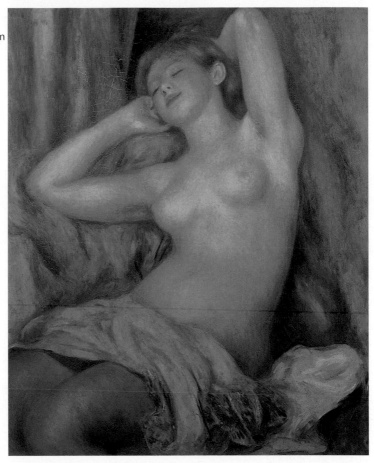

睡中的裸女　1897年
油畫畫布　81×65.5cm
瑞士萊因哈特美術館藏

色、玫瑰紅、綠、翠綠、鈷藍等。他的作品看起來筆觸似乎
笨拙，卻絲毫不損其力量的傳達，那充滿了年輕的活力。

豐美女性裸體的讚歌

　　別以爲雷諾瓦只是畫家，在仍能自由用他的手之前，他
就做過蝕版畫，一九○四年，他也做了一些石版畫。

圖見256頁　　一九○七年，〈克勞德・雷諾瓦（可可）〉是他唯一用自
己的手做出來的浮雕作品，而在行動不變之後，他也做了如

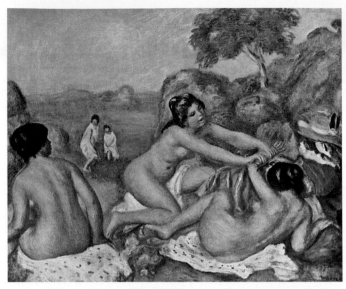

三浴女圖　1897年
油畫畫布　55×66cm
美國克里夫蘭美術館藏

在勃尼華的聚會　1898年　油畫畫布　60.3×73cm　聖彼得堡艾米塔吉博物館藏

瓶花　1898年　油畫畫布　58×49cm　紐約保羅・羅森堡藏

結紅花領巾戴帽子的女人　1898年　油畫畫布　41.3×32.8cm　私人收藏
戴藍帽子的年輕女人　1900年　油畫畫布　47×56cm　私人收藏　（右頁上圖）

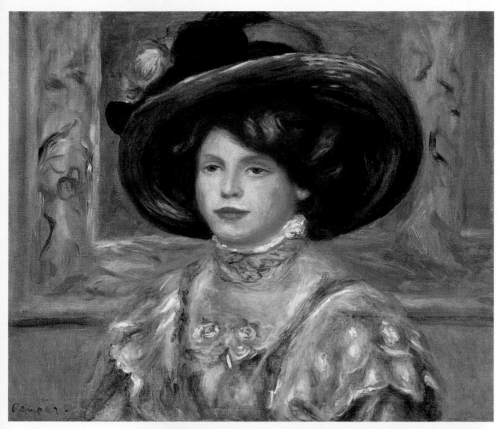

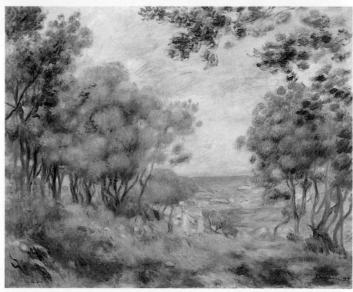

柏黎爾的風景　1899年
油畫畫布　65.3×81.5cm
聖彼得堡艾米塔吉
博物館藏

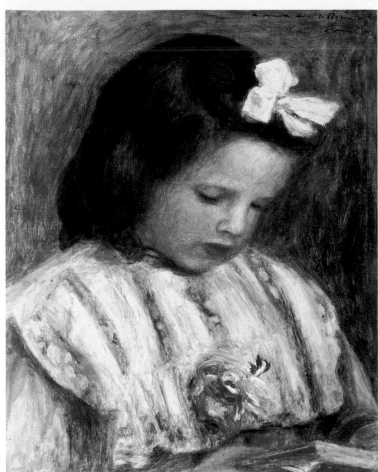

閱讀中的少女　1900年
油畫畫布
41.3×32.4cm
法國私人藏

（右頁圖）
梳髮的浴女
1900年　油畫畫布
145.5×97cm
巴恩斯收藏館藏

圓形浮雕〈巴里斯的評選〉（　九　六年，青銅）及塑像〈維納斯〉。 圖見253頁

　　由於他無法親自動手做雕塑，就以遙控方式，僱用了兩個年輕的工匠，藉著綁在手上的長竿子做指揮，一樣做出巨大、出色的女神藝術作品。

　　可惜命運之神並未從此垂憐這位已經殘廢，仍舊全心全力掙扎在藝術之途的老人，沒有讓他從此無憂地心曠神怡於

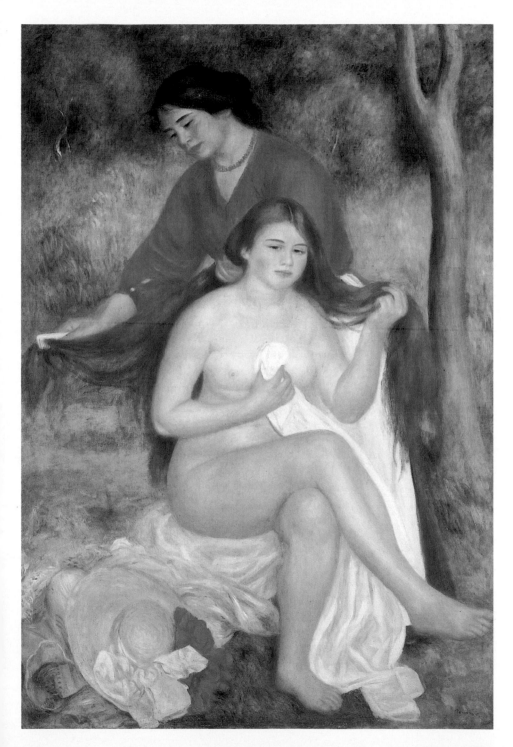

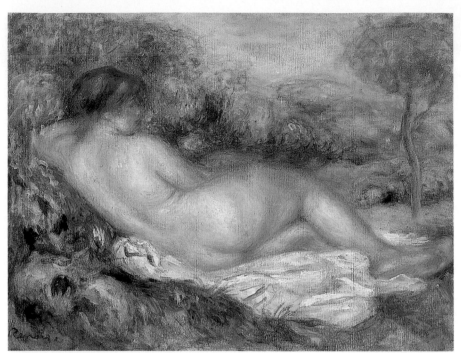

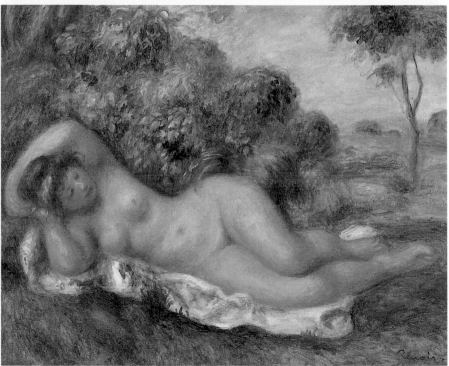

202

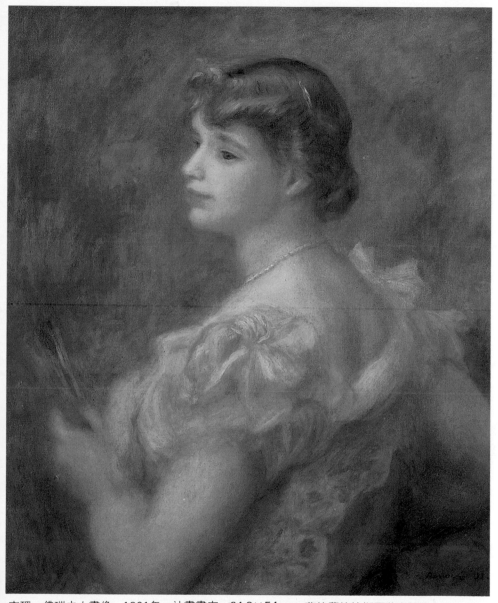

查理・佛瑞夫人畫像　1901年　油畫畫布　64.8×54cm　蘇格蘭格拉斯哥美術館藏
風景中的裸女　1900年　油畫畫布　38.5×49cm　貝特杜斯畫廊藏　（左頁上圖）
風景中的裸女　1902年　油畫畫布　54×65cm　私人收藏　（左頁下圖）

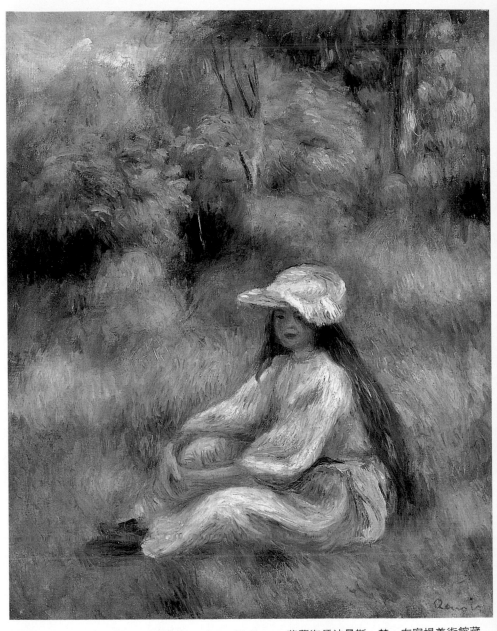

風景中的少女　1903年　油畫畫布　40.5×31.5cm　荷蘭海牙波曼斯・梵・布寧根美術館藏
黑褐色頭髮的女子　1903年　油畫畫布　46.5×38cm　日本川村紀念美術館藏　（右頁圖）

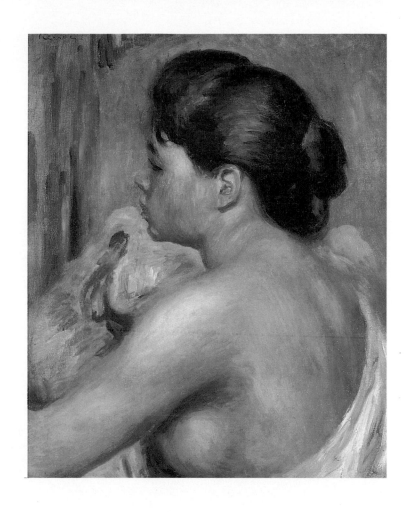

　　他美麗的「浴女世界」中。雷諾瓦描繪的裸婦，形體豐滿，
色彩明麗，是一種官能健康的女性形象。他對肉體的色調有
特殊研究。

　　一九一四年，第一次世界大戰爆發，雷諾瓦已經七十三
歲，大兒子皮耶二十九歲，二兒子勤二十一歲，兩人都不可
避免的上了戰場。雷諾瓦不相信戰爭很快就會勝利結束的傳
言，思念兒子的心情，使他有一天甚至放下畫筆，對著正埋
頭編織有軍人標幟圍巾的太太說：「我再也畫不出來了」。

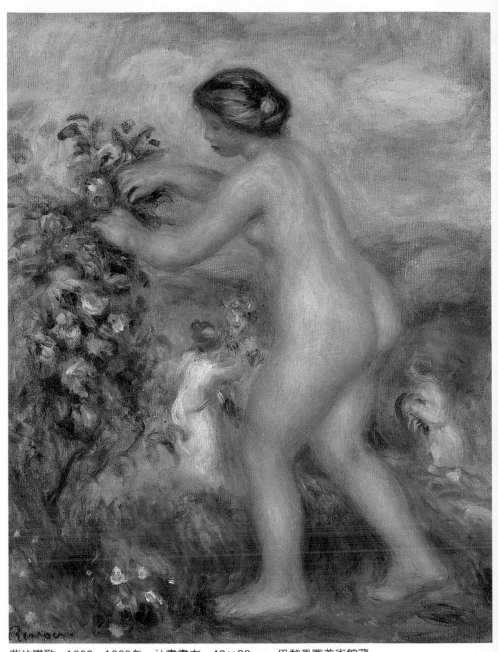

花的讚歌　1903～1909年　油畫畫布　46×36cm　巴黎奧賽美術館藏

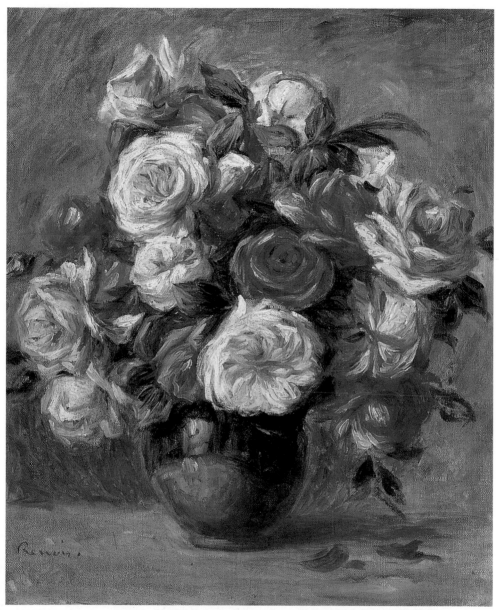

玫瑰花束　1903〜1913年　油畫畫布　46.5×38.5cm　聖彼得堡艾米塔吉博物館藏

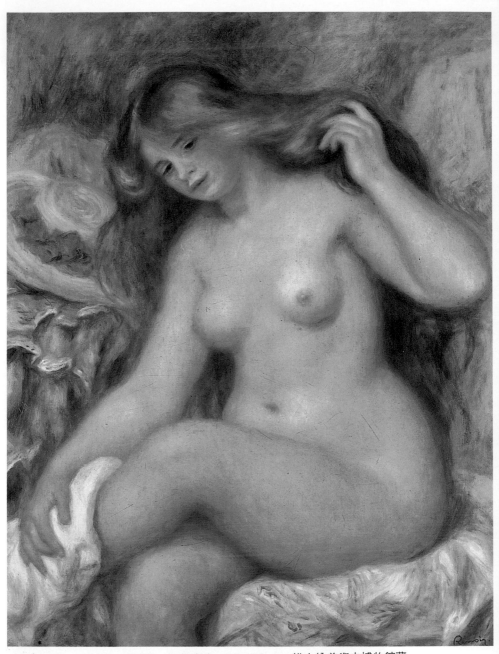

裸女與帽子　1904～1906年　油畫畫布　92×73cm　維也納美術史博物館藏

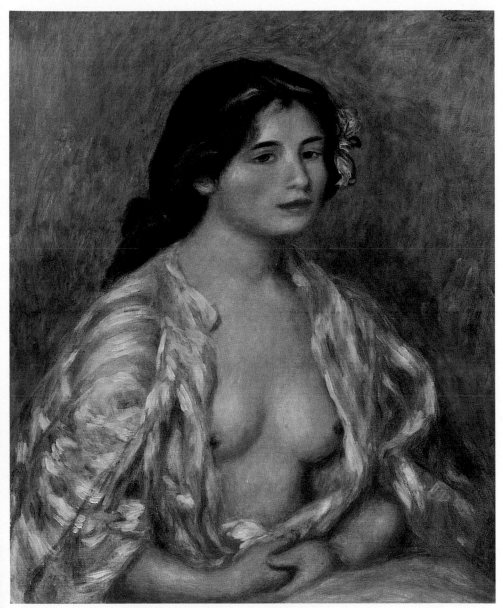

卡波妮爾　1905年　油畫畫布　82×65.5cm　日內瓦私人藏

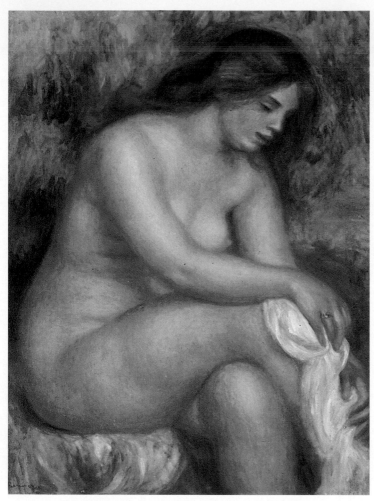

浴女圖　1905年
油畫畫布
83.9×64.8cm
巴西聖保羅美術館藏

「圓」的身軀。畫中的模特兒是蒂蒂，後來成爲他的兒媳婦
（勤的太太），她也有雷諾瓦一向偏愛的模特兒身材，小而
堅挺的胸脯，小腰身。在雷諾瓦的晚年歲月裡，她的出現十
分重要，也扮演了激勵的角色。〈浴女圖〉中，薔薇色充溢的
畫面，讓我們忘記了現實的殘酷世界，進入那沒有時間限
制、溫馨的、永恆的美的世界中。

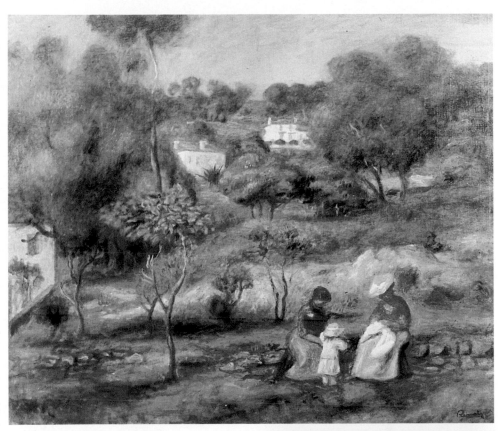

坎城風景　1905年　油畫畫布
30×40cm　巴黎私人藏

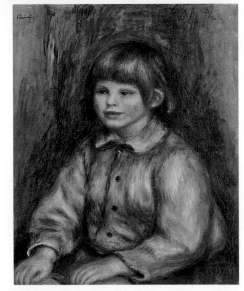

克勞德的畫像　1905〜1908年
油畫畫布　55×46cm　巴西聖保羅美術館藏

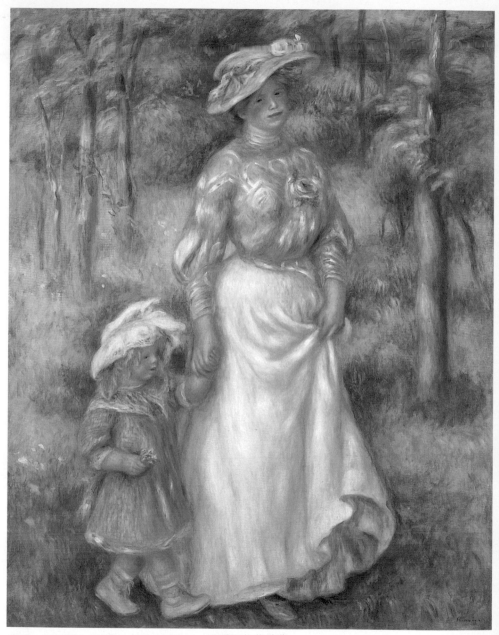

散步　1906年　油畫　165×129cm　巴恩斯收藏館藏

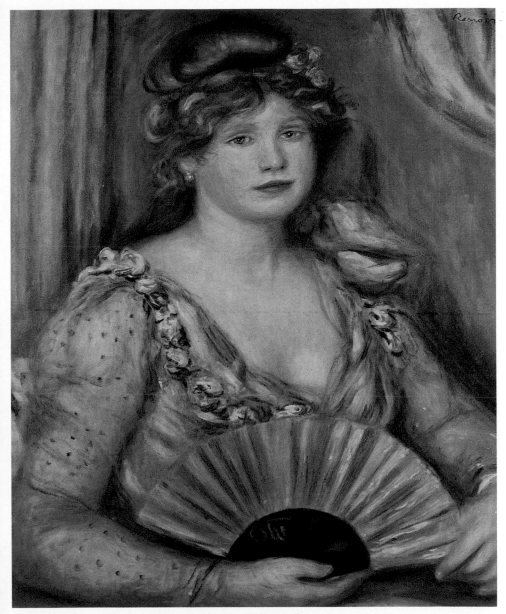

拿扇子的婦人　1906年　油畫　64×54cm　紐約私人藏

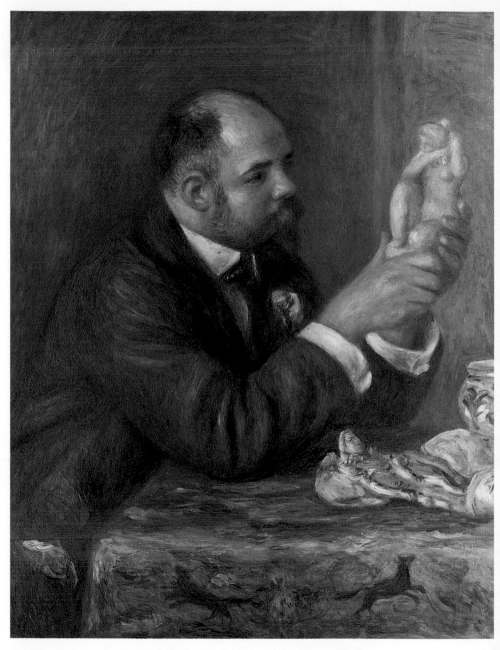

伏拉德的畫像　1908年　油畫畫布　81×64cm　倫敦科陶中心畫廊藏
橫臥的裸女　1909年　油畫畫布　41×52cm　巴黎奧賽美術館藏　（右頁下圖）

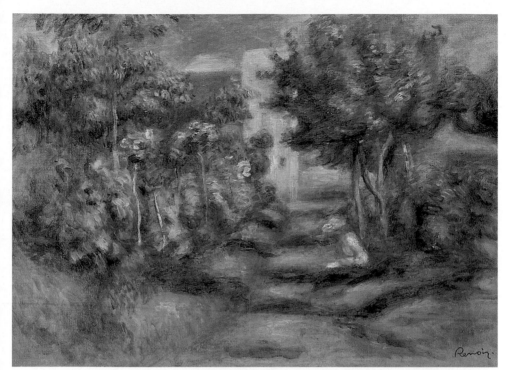

畫家的庭院，坎尼斯　1908年　油畫畫布　33.2×46cm　蘇格蘭格拉斯哥美術館藏

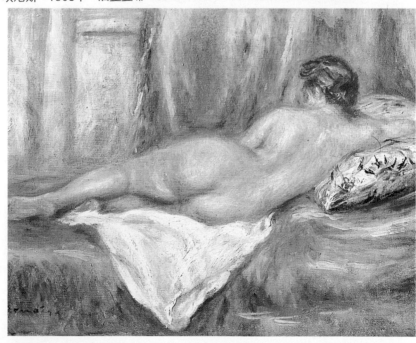

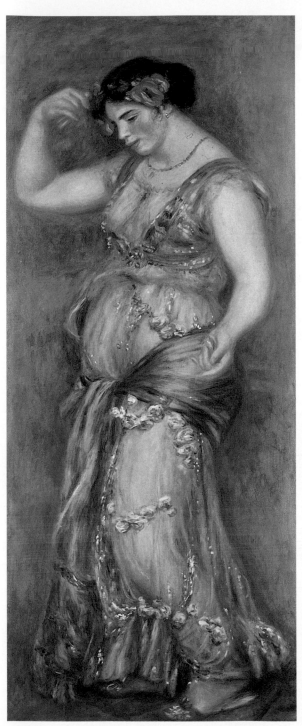

拿響板的舞者　1909年　油畫畫布
155×65cm　倫敦國家畫廊藏

小幅裸女圖　1909年　油畫畫布
23×17.5cm　巴黎私人藏

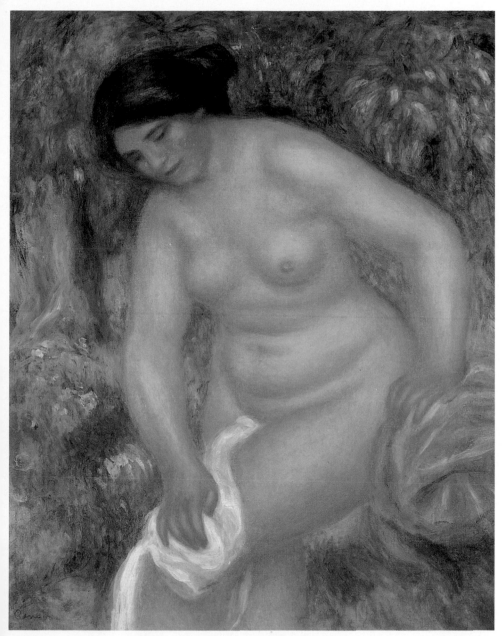

褐髮浴女　1909年　油畫畫布　92×73cm　私人收藏

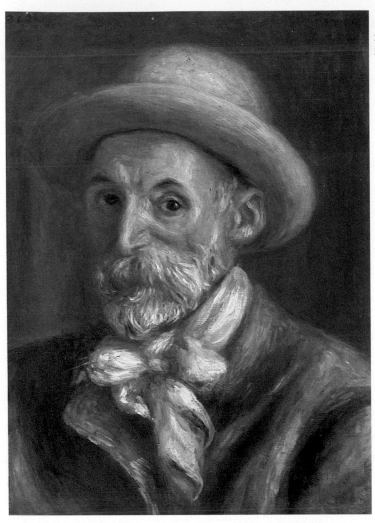

　　一九一九年十二月三日，雷諾瓦死於持續達二週的肺炎
感染，享年七十八歲。臨死之前，他尚喃喃自語：「我才剛
開始有成功的希望。」他一生相信「如果不能使我快樂，我
就不會動筆。」也始終以愉悅的心情去看待他畫中的人物，
他用色彩表達的也是一個快樂、美麗的世界，一個溫暖、喜
悅的世界。一九一九年八月，當〈夏潘帝雅夫人畫像〉被羅浮
宮收藏而且展出時（他第一幅被法國政府收藏的作品是〈彈

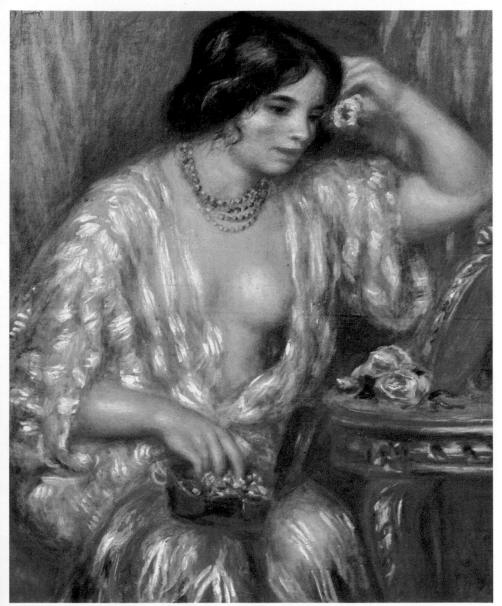

鏡前的卡波妮爾　1910年　油畫畫布　82×65.5cm　日內瓦私人藏

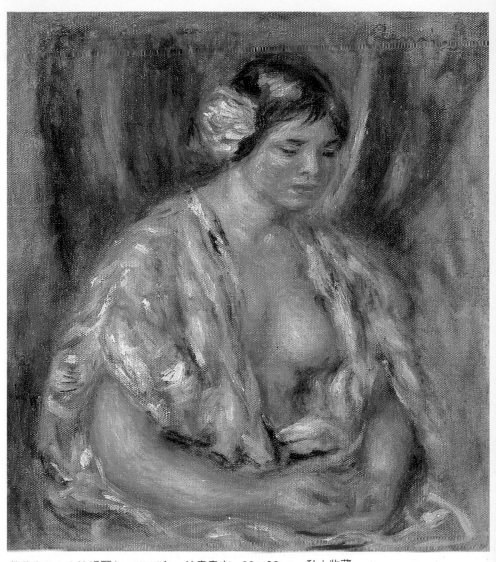

戴化女子（卡波妮爾） 1910年 油畫畫布 32×29cm 私人收藏

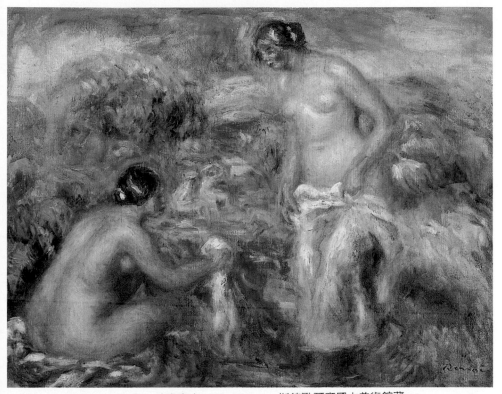

風景中的裸女們　1910年　油畫畫布　40×51cm　斯德歌爾摩國立美術館藏

鋼琴的少女〉〉，坐在輪椅上的雷諾瓦，走過長長的畫廊展
示場，就像一個畫家的「教皇」。

　　在印象派畫家朋友中，只有莫內（死於一九二六年）比
他活得更長。在生前、在死後，雷諾瓦都享有相當的榮譽，
而他在卡尼列的坎尼斯畫室，更成為人們的朝聖之地。

　　雷諾瓦，這位出生於十九世紀的偉大法國畫家，在追求
光的感覺中，用鮮麗的透明色彩，將十八世紀的古典傳統和
印象派繪畫做了最完美的結合。更在晚年，以殘疾之身，在
藝術史上寫下嶄新而豐美的一頁。最重要的是，他始終是快
樂的象徵者。

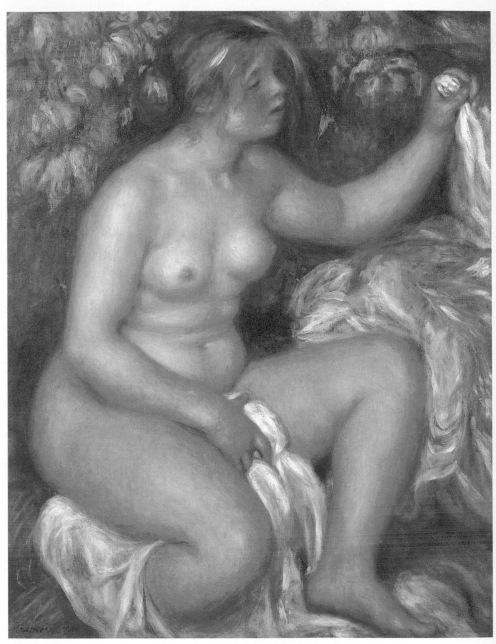

浴後　1910年　油畫畫布　94.6×75cm　巴恩斯收藏館藏

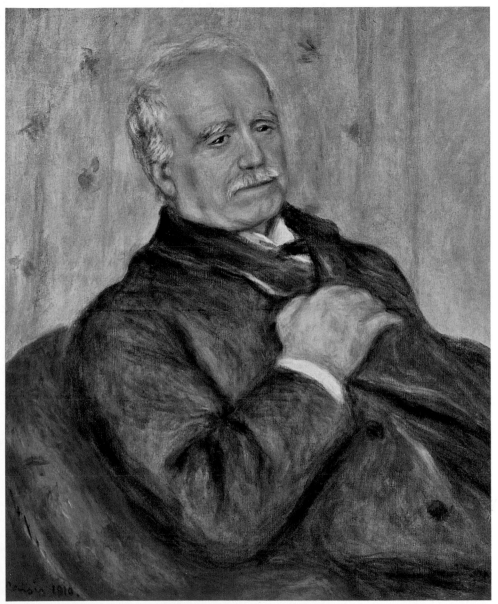

保羅・杜朗里埃　1910年　油畫畫布　65×54cm　杜朗里埃藏

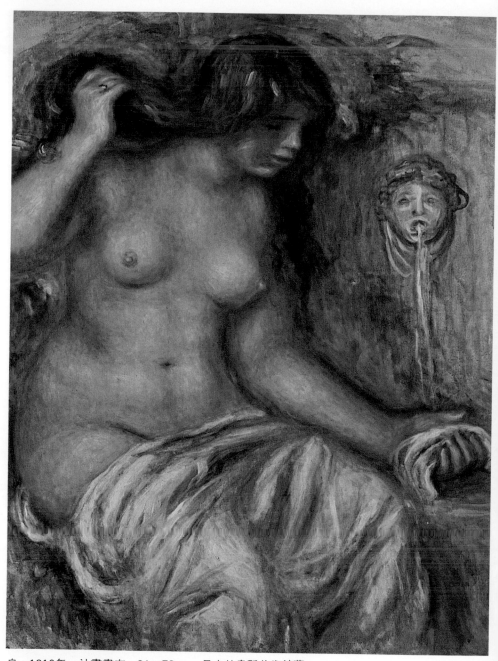

泉　1910年　油畫畫布　91×73cm　日本歧阜縣美術館藏

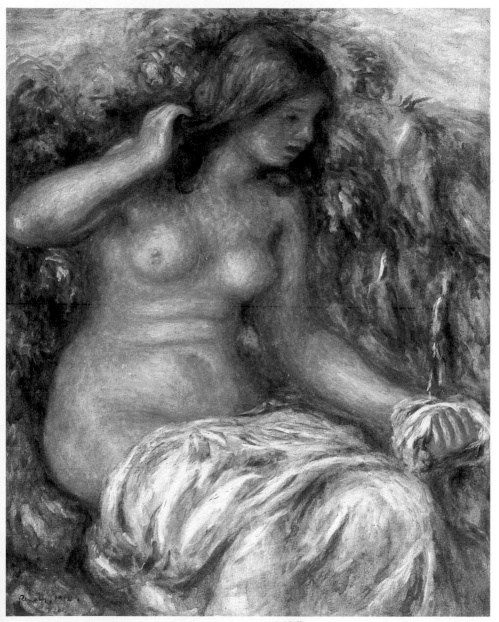

泉　1914年　油畫畫布　73.5×92cm　日本大原美術館藏

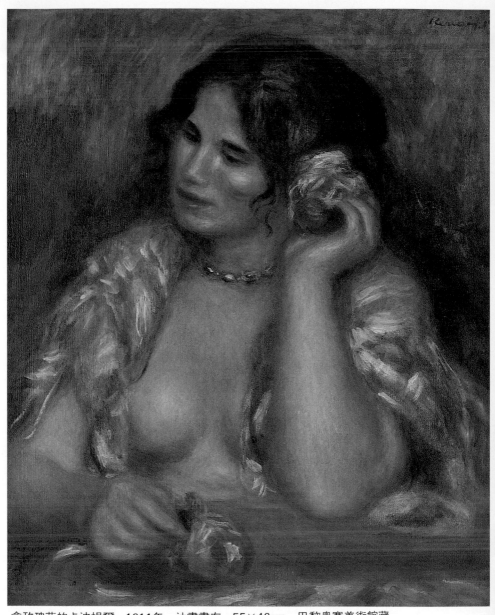

拿玫瑰花的卡波妮爾　1911年　油畫畫布　55×46cm　巴黎奧賽美術館藏

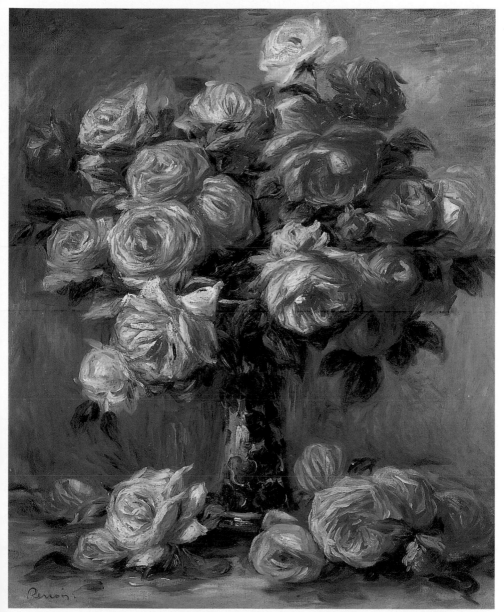

瓶中的玫瑰　1910～1917年　油畫畫布　61.5×50.7cm　聖彼得堡艾米塔吉博物館藏

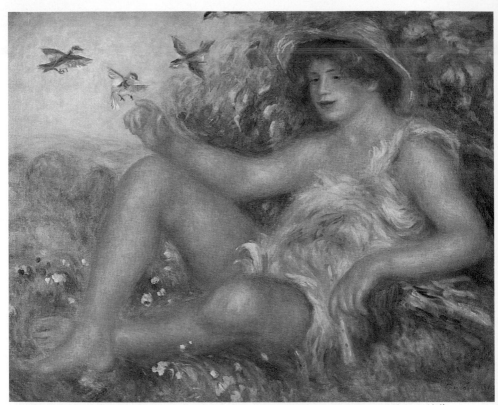

牧羊少年　1911年　油畫畫布　75×93cm　布羅維登斯羅特艾蘭特設計學校美術館藏

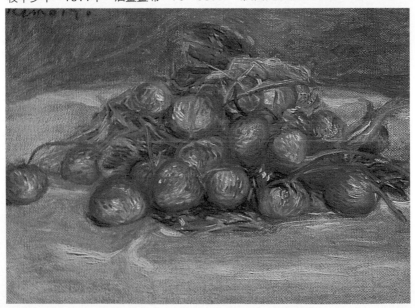

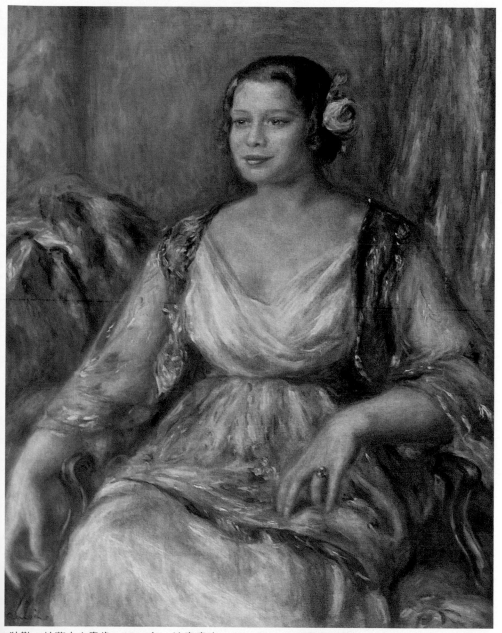

狄勒‧杜莉夫人畫像　1914年　油畫畫布　93×74cm　美國私人藏
草莓靜物　1914年　油畫畫布　21×28.6cm　巴黎菲利普‧加納藏　（左頁下圖）

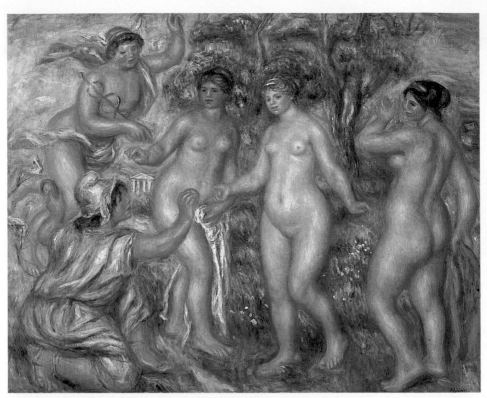

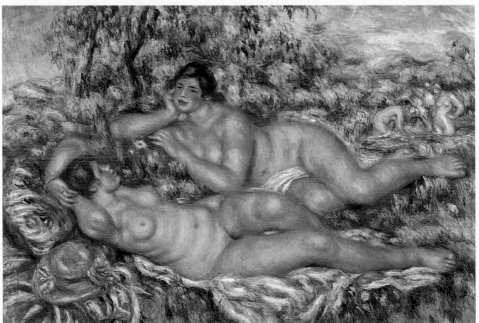

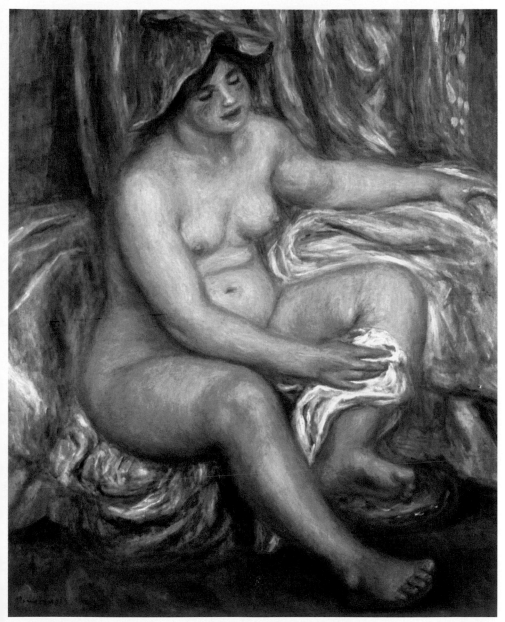

裸女圖　1913年　油畫畫布　100×80cm　瑞士萊因哈特美術館藏

（左頁上圖）
巴里斯的評選　1914～1915年　油畫畫布　73×92.5cm　日本廣島Hiroshima美術館藏
浴女圖　1918年　油畫畫布　110×160cm　巴黎奧賽美術館藏　（左頁下圖）

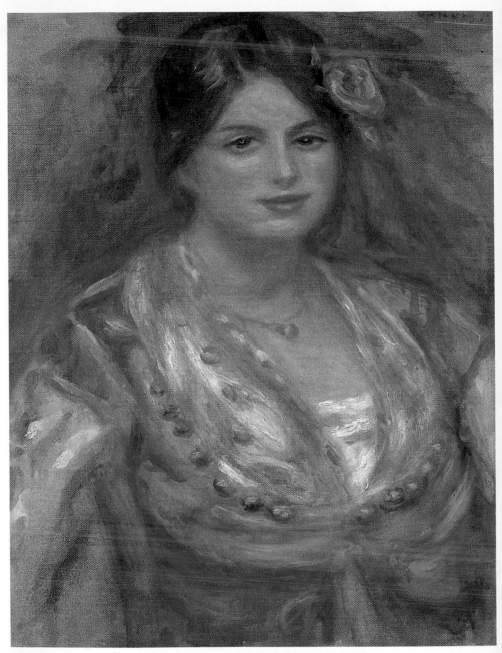

法蘭桑娃　1917年　油畫畫布　52×42cm　日本茨城縣近代美術館藏

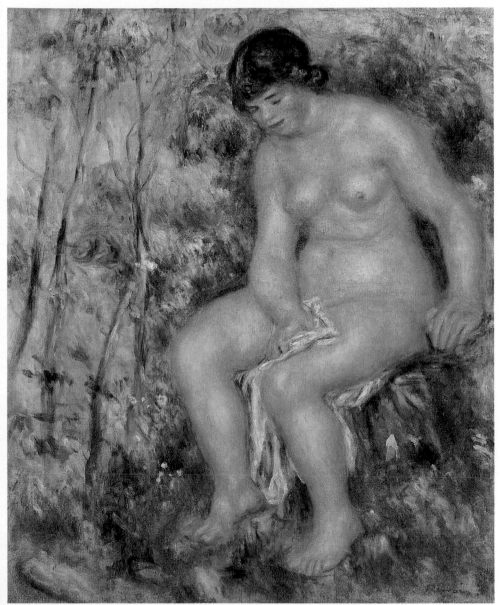

浴女圖　1915年　油畫畫布　65.5×54cm　南斯拉夫貝爾格勒國立美術館藏

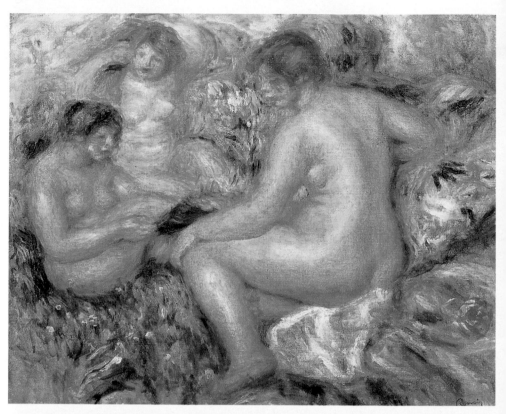

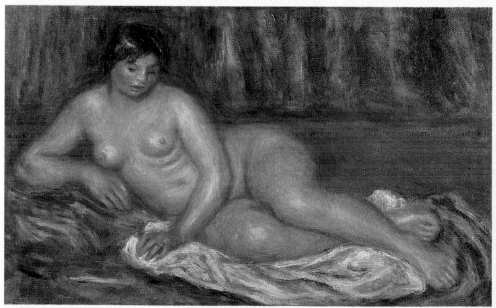

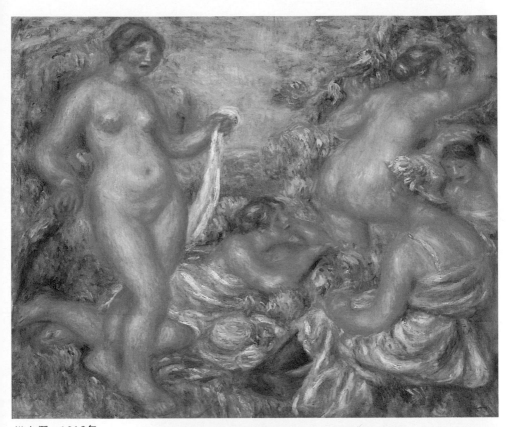

浴女們　1918年
油畫畫布
67.2×81.3cm
巴恩斯收藏館藏（上圖）
調和　1919年　油畫畫布
41×51cm
倫敦藝術協會藏（右圖）
三浴女圖　1917～1919年
油畫畫布　50.3×61.3cm
日本埼玉縣近代美術館藏
（左頁上圖）
橫臥的裸女　1917年
油畫畫布　26×43cm
私人收藏（左頁下圖）

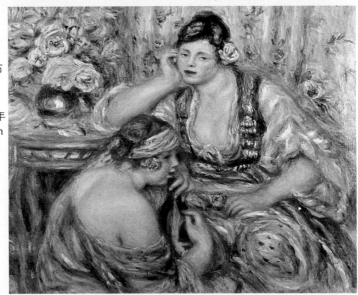

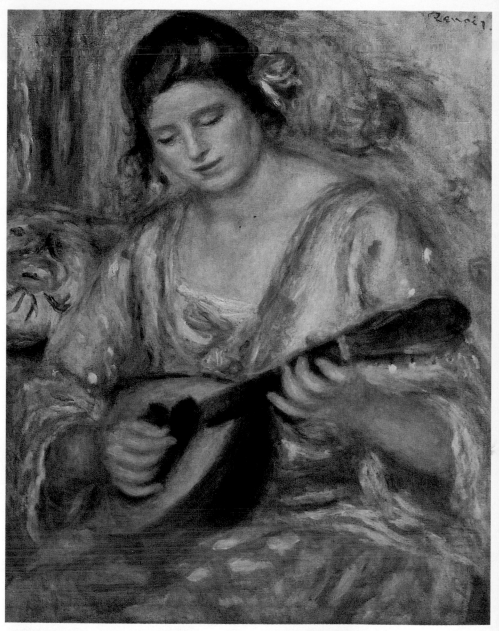

彈曼陀林的少女　1918年　油畫畫布　64×54cm　紐約杜朗里埃藏

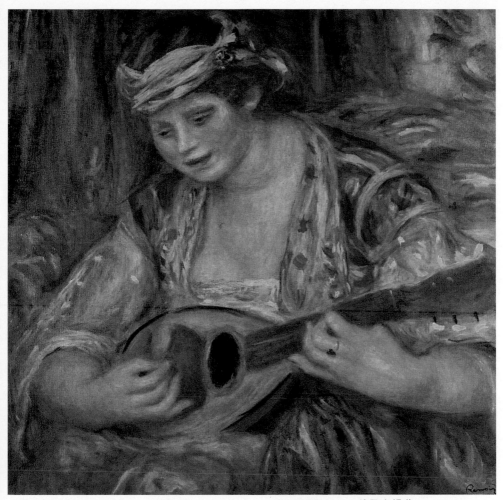

彈曼陀林的女子　1919年　油畫畫布　55×55cm　紐約阿勒克士·希曼夫婦藏

雷諾瓦的素描、雕刻等作品欣賞

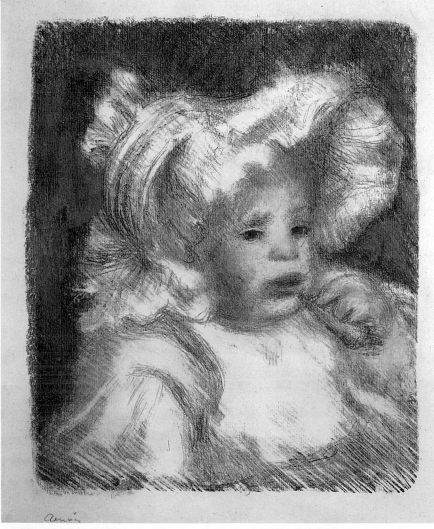

吃餅乾的孩子　1898年　石版畫　32×27cm　巴黎國立圖書館藏

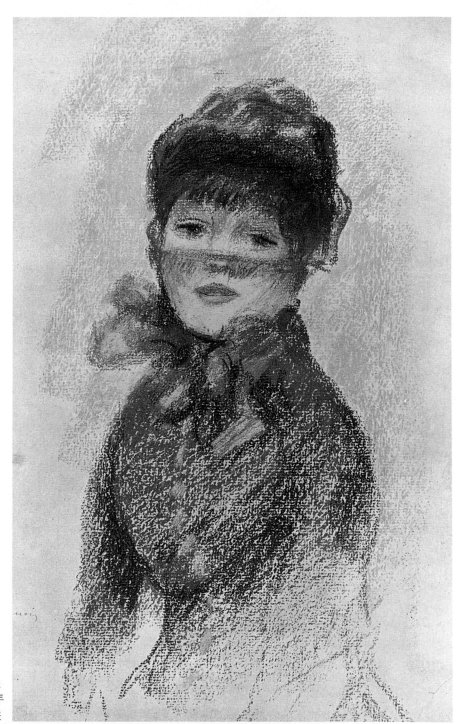

婦人像
1876年
粉彩畫

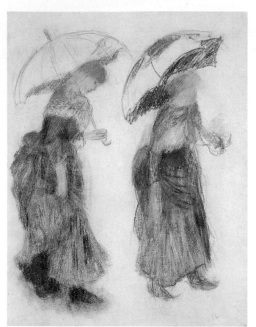

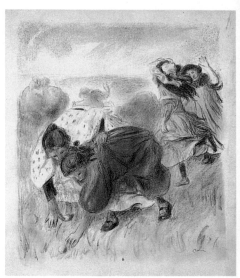

持傘的姑娘　1879～1880年　鉛筆、粉彩畫
63.4×49cm 南斯拉夫貝爾格勒國立美術館藏

玩球的兒童　1904年　石版畫
89.8×62.1cm　巴黎國立圖書館藏

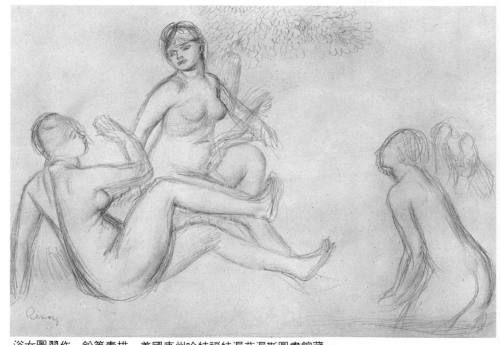

浴女圖習作　鉛筆素描　美國康州哈特福特渥茲渥斯圖書館藏

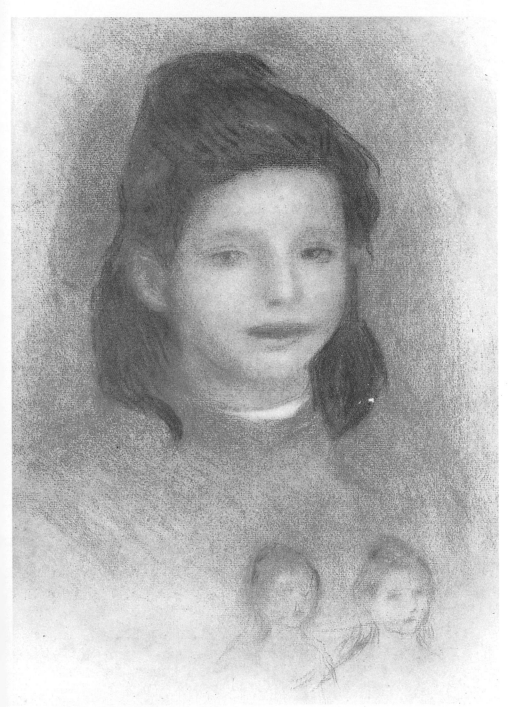

少女　1884年　木炭素描畫紙　私人收藏

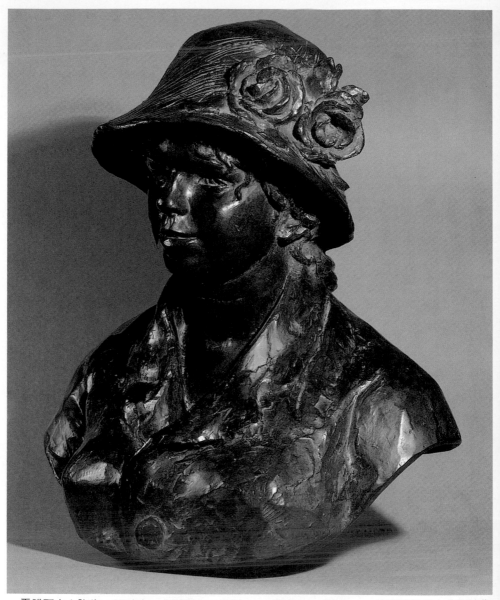

雷諾瓦夫人胸像　1916年　銅鑄雕刻　高61cm，寬56cm，深26cm　法國里昂市立美術館藏

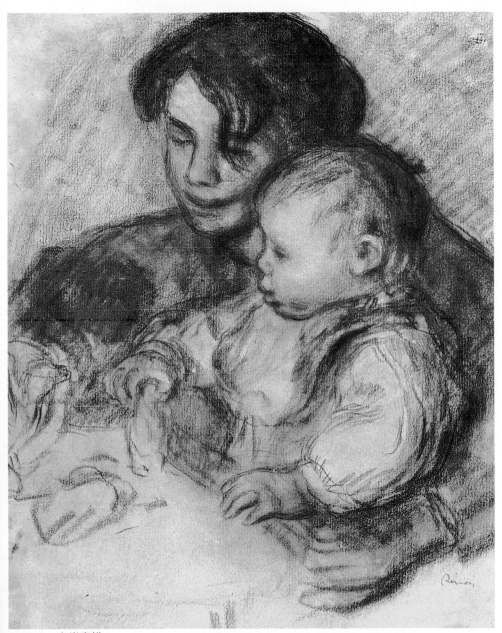

母與子　木炭素描

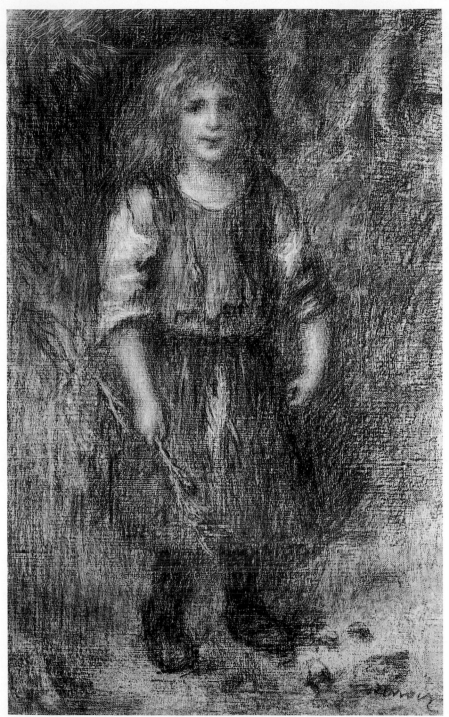

吉甫賽的少女　1879年　色粉畫畫布　58.6×36cm　美國俄亥俄州哥倫布美術館藏

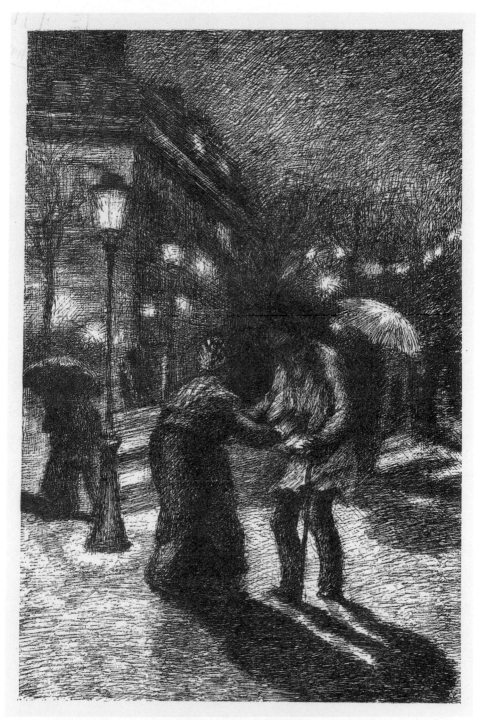

左拉的《酒店》插畫　1878年　石版畫　巴黎國立圖書館藏

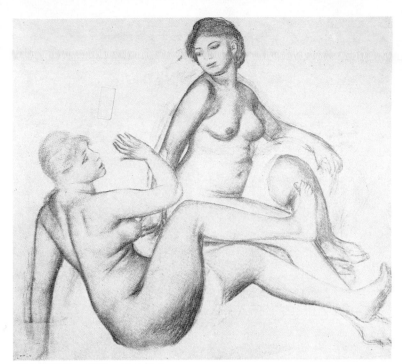

浴女圖習作　素描　私人收藏

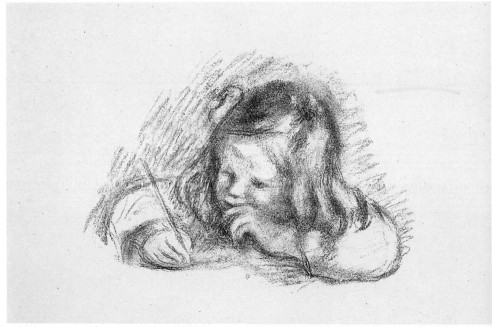

寫字的孩子（可可）　1904年　石版畫　29.8×39.8cm　巴黎國立圖書館藏

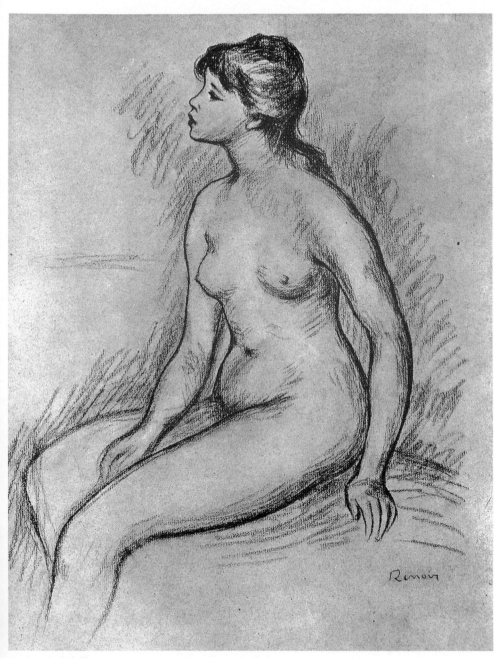

裸女　木炭素描

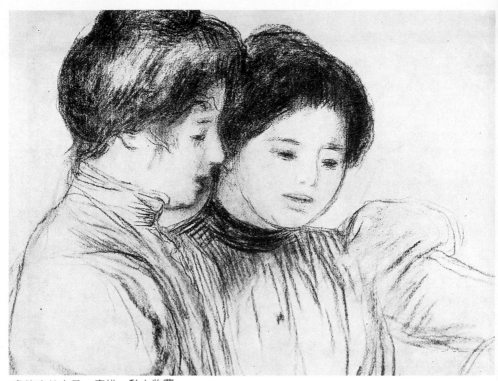

魯洛家的女子　素描　私人收藏

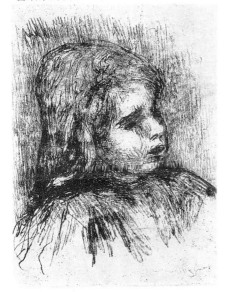

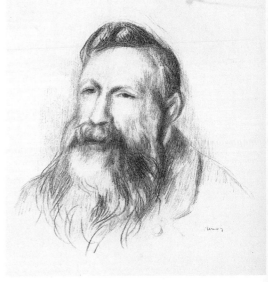

克勞德像（可可）　1908年　銅版畫
16.2×13cm　布拉格國立美術館藏

羅丹像　1914年　石版畫　40×38.5cm
巴黎國立圖書館藏

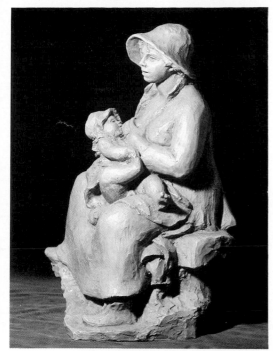

插畫　1888年　銅版畫
19.8×10.8cm　布拉格國立美術館藏

母與子　1916年　石膏雕刻　高55cm　巴黎私人藏

巴里斯
的評選
1916年
雕刻
巴克遜
博士藏

農家女與牛　素描　私人收藏

頭部習作　羅勃雷貝藏

洗衣女　1914年　石版畫　46×60cm　巴黎國立圖書館藏

皮耶的三個速寫像　1903年　石版畫　22.5×29cm　巴黎國立圖書館藏

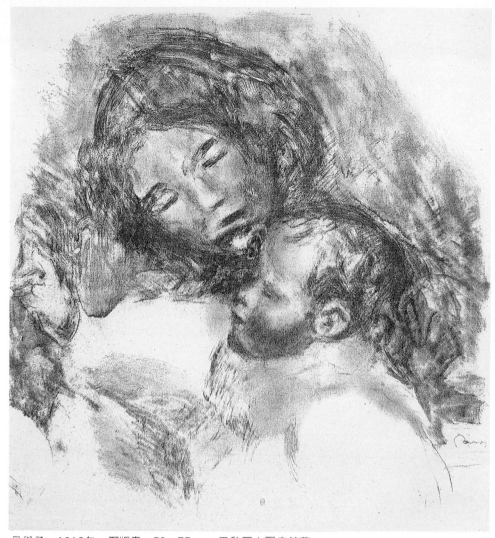

母與子　1912年　石版畫　59×75cm　巴黎國立圖書館藏

克勞德・雷諾瓦（可可）　1907年
石膏模型浮雕　直徑22cm　瑪摩丹美術館藏

雷諾瓦年譜

巴吉爾筆下的雷諾瓦
肖像　1867年
巴黎奧賽美術館藏
（右上圖）

一八四一　二月十五日出生於法國里摩日，是裁縫師蘭納德和他妻子瑪格麗特五個孩子中的一個。（畫家巴吉爾、莫里梭出生。）

一八四四　三歲全家移居巴黎。（波特萊爾批評沙龍展）

一八五四　十三歲，在瓷器工廠擔任學徒。（巴比松派畫家杜奧德·盧梭聞名巴黎。）

一八五九　十八歲，替做簾幕生意的吉伯先生工作，專門手繪簾幕。

一八六〇　開始在羅浮宮摹擬巨匠們的作品。

一八六二　二十一歲，到巴黎美術學院中接受繪畫技巧訓練，也參加了葛列爾畫室，在那遇見了莫內、薛斯利及巴吉爾。（馬奈製作〈杜伊里的音樂會〉。）

一八六四　二十三歲，作品〈艾絲摩那達〉被沙龍展首次接受，但是雷諾瓦在展覽結束後，因不滿意自己作品而將畫作毀掉。在楓丹白露森林作畫，與巴比松派畫家迪亞茲交遊。（畢沙羅在沙龍展中以〈柯洛的弟子〉作品在會場展出。羅特列克出生。）

雷諾瓦的模特兒莎瑪莉夫人

雷諾瓦在坎城的別墅

雅。

一八七九　三十八歲。以〈夏潘帝雅夫人和她的孩子們〉一畫
　　　　　在沙龍中獲得成功。遇見外交家及銀行家保羅·
　　　　　伯納德，常去他的海邊別墅作客。（魯東首次出
　　　　　版石版畫集《夢中》。保羅·克利出生。）

一八八一　四十歲。首次訪問阿爾及利亞，到義大利訪問威
　　　　　尼斯、佛羅倫斯、羅馬、那不勒斯、龐貝等地。
　　　　　與愛麗結婚。（法國政府放棄對沙龍的管制。馬
　　　　　奈獲頒勳章。畢卡索出生。）

一八八二　四十一歲。到義大利帕洛馬替音樂家華格納畫
　　　　　像。二度造訪阿爾及利亞。（馬奈擔任沙龍展
　　　　　評審委員。勃拉克出生。）

一八八三　四十二歲。在法國境內各地旅行，十二月和莫內
　　　　　一起到法國南部的勒斯塔克訪問塞尚。（一八八
　　　　　四年巴黎設立「獨立沙龍藝術家協會」。）

一八八五　四十四歲。大兒子皮耶出生。從印象派手法轉變
　　　　　爲線描法，走向嚴格描繪的時代。（畢沙羅會見
　　　　　席涅克、秀拉，嘗試點描法。一八八六年舉行最
　　　　　後的「第八屆印象派」展覽。）

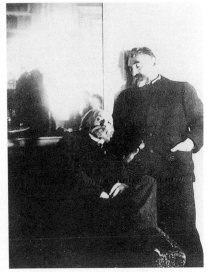

雷諾瓦與馬拉梅　1895年畫家特嘉攝

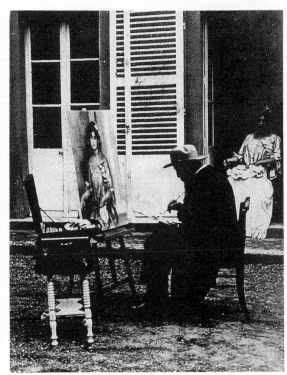

雷諾瓦正在畫模特兒

一八八八　四十七歲。到普洛文斯拜訪塞尚。

一八八九　四十八歲。首次遭到關節炎和風濕病的打擊。
　　　　　（一八九〇年，梵谷在歐維自殺。莫內畫了許
　　　　　多連作。）

一八九二　五十一歲。〈彈鋼琴的少女〉被法國政府收購，也
　　　　　是第一次被官方肯定。（巴黎獨立沙龍舉行秀
　　　　　拉回顧展。）

一八九三　五十二歲。四月旅居尼斯近郊。五月住在巴黎蒙
　　　　　馬特的古舊房子。八月在龐達凡作畫。

一八九四　五十三歲。次男勤（Jeam）出生。夏天在艾梭
　　　　　瓦作畫。（秋天，塞尚到吉維尼訪問莫內。）

一八九五　五十四歲。居住在法國南部，獲知莫里梭死訊，
　　　　　回到巴黎。這一年到倫敦、荷蘭旅行。（塞尚舉

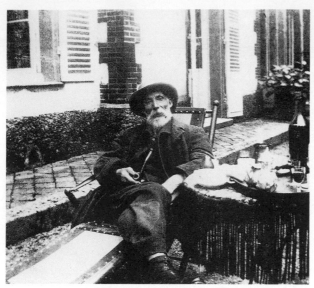

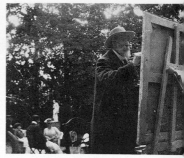

戶外作畫的雷諾瓦

雷諾瓦攝於楓丹白露　1901年8月

行大個展。高更二度到大溪地。）

一八九六　五十五歲。母親去世。到貝爾尼旅行。在杜朗里
　　　　　埃畫廊開個展。（波那爾舉行首次個展。）

一八九七　五十六歲。夏天，居住在勃尼華，有時也到艾梭
　　　　　瓦作畫。手腕骨折。（倫敦、斯德歌爾摩舉行印
　　　　　象派畫展。）

一八九八　五十七歲。十二月，出現風濕病肌肉癱瘓的徵
　　　　　候。但仍繼續作畫。

一九〇一　六十歲。冬天，居住在格拉斯近郊。三男克勞德
　　　　　出生（暱稱可可）。（羅特列克去世。）

一九〇二　六十一歲。健康情形明顯惡化，不得不靠枴杖行
　　　　　動。居住在法國南部坎城附近。在杜朗里埃畫廊
　　　　　開個展。（巴黎舉行獨立沙龍展。）

一九〇三　六十二歲。因風濕痛搬到坎尼斯畫室。擔任秋季
　　　　　沙龍名譽會長。（維也納舉行「印象派・新印象
　　　　　派畫展」，畢沙羅、高更去世。）

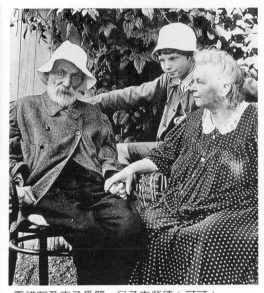

雷諾瓦及妻子愛麗、兒子克勞德（可可）
1912年攝

雷諾瓦畫坎城的風景　1916年

一九〇四　六十三歲。秋季沙龍以「雷諾瓦專室」舉行其回
　　　　　顧展。（塞尚在柏林、慕尼黑開展覽會。）

一九〇五　六十四歲。風濕病惡化。在坎尼斯買下房屋。準
　　　　　備夏天時到艾梭瓦、巴黎訪問。（秋季沙龍展出
　　　　　馬諦斯作品。野獸派興起。）

一九〇六　六十五歲。健康狀態較好，到慕尼黑旅行。（塞
　　　　　尚去世。）

一九一四　七十三歲。兒子皮耶與勤，參加第一次世界大戰
　　　　　負傷。（第一次世界大戰開始。蒙德利安創作最
　　　　　早的〈新造形主義〉作品。）

一九一五　七十四歲。妻子愛麗去世。

一九一九　夏天，居住在艾梭瓦。曾到巴黎坐輪椅參觀羅浮
　　　　　宮，觀賞自己的作品〈夏潘帝雅夫人和她的孩子
　　　　　們〉，以及威羅奈塞的名畫〈迦納的婚禮〉。十二
　　　　　月三日，在坎尼斯去世，享年七十八歲。（巴黎
　　　　　舉行勃拉克新古典主義時代展覽會。）

艾梭瓦的雷諾瓦墓

國家圖書館出版品預行編目資料

雷諾瓦 = Pierre-Auguste Renoir / 何政廣主編
. -- 初版. -- 臺北市：藝術家出版：藝術
圖書總經銷，民85
　　面　；　公分. （世界名畫家全集）
ISBN 957-9530-30-0(平裝)

　　1. 雷諾瓦(Renoir, Auguste, 1841-1919) -
傳記　2. 雷諾瓦(Renoir, Auguste, 1841-1919
) - 作品集 - 評論　3. 畫家 - 法國 - 傳記

940.9942　　　　　　　　　　　　85004918

世界名畫家全集

雷諾瓦 PIERRE-AUGUSTE RENOIR

何政廣／主編

發行人　何政廣
總編輯　王庭玫
文字編輯　謝汝萱、鄧聿檠
出版者　藝術家出版社
　　　　台北市重慶南路一段147號6樓
　　　　TEL：（02）2371-9692〜3
　　　　FAX：（02）2331-7096
　　　　郵政劃撥：01044798 藝術家雜誌社帳戶
總經銷　時報文化出版企業股份有限公司
　　　　桃園縣龜山鄉萬壽路二段351號
　　　　TEL：（02）2306-6842
南部區域代理　台南市西門路一段223巷10弄26號
　　　　TEL：（06）261-7268
　　　　FAX：（06）263-7698
印　刷　欣佑彩色製版印刷股份有限公司
初　版　中華民國85年（1996）6月
再　版　2012年12月
定　價　新臺幣480元

ISBN　957-9530-30-0
法律顧問　蕭雄淋